林亮太的

色鉛筆描繪技法

從戶外寫生到描繪出一幅寫實風景畫

林 亮太 畫廊

「光輝早晨　名古屋市久屋大通公園」（上）
畫了幾次的名古屋市久屋大通公園。樹木、水在晨曦下閃耀不已。
F15（652mm×530mm）／四色繪畫＋白色／KARISMA COLOR／muse TMK POSTER 207g／April 2018

「冬天的聲音　中野區哲學堂公園」（右）
帶有晨靄的公園。水面的閃耀映出了冬天冰冷的光線。
F15（652mm×530mm）／四色繪畫＋白色／KARISMA COLOR／vifArt 藍／January 2018

「持續低音」（上）

公園內的泉水。不斷流淌而出的聲音聽起來就像是一種和弦。

F15（652mm×530mm）／四色繪畫＋白色／KARISMA COLOR／muse TMK POSTER 207g／June 2018

「五月雨之路　中野區上鷺宮」（左）

位在中野區外圍的賞櫻名點。一場 6 月雨也將櫻花樹展現得很嬌嫩。
在作畫時是用一種將視點整個往下移，從地面往上看的視角。

F15（652mm×530mm）／四色繪畫＋白色／KARISMA COLOR／muse TMK POSTER 207g／June 2018

「涼音」
位於公園當中的水道。其流動就像是在縫合起陰暗面和林隙光。於是將那股輝煌畫成了一幅畫。
F6（410mm×318mm）／四色繪畫＋白色／KARISMA COLOR／muse TMK POSTER 207g／May 2018

「名水響演　富山市石倉町」
位於富山市街的名水。來自市內各地的民眾都會聚集在此以求此水。於是將那好似二重奏般的水流留存成為了一幅色彩。

F15（652mm×530mm）／多色繪畫／KARISMA COLOR／muse KMK 肯特紙／July 2017

「途中下車　富山縣立山町」
搭上富山地方支線鐵道，並抵達通往立山方面與宇奈月溫泉方面的分歧站・寺田站。
那股令人難以言喻的懷念風貌，令人忍不住在途中下了車。
F10（530mm×455mm）／四色繪畫＋白色／KARISMA COLOR／muse TMK POSTER 207g／September 2018

「2018 盛夏・櫻橋　富山士本町」
於 2011 年描繪，橫跨在富山市松川之上的櫻橋。久違地在同一個地點與櫻橋重逢。再一次將那清澈的水流畫成了一幅畫。
F10（530mm×455mm）／四色繪畫＋白色／KARISMA COLOR／muse TMK POSTER 207g／August 2018

「開花小徑　和光市白子」

臨近東京都縣市邊界的和光市白子。一條細小巷弄從高地蜿蜒而下的一幅風景。6月勘景時，紫陽花真美。

F20（727mm×606mm）／四色繪畫＋白色／KARISMA COLOR／vifArt 藍／December 2017

「在陽光的包圍下　清瀬市中里」
適逢櫻花時節。沐浴在溫暖的午後日照下，在道路上緩步而行。
從開始到結束，都是在 2018 年 2 月清瀬市鄉土博物館的個展會場上描繪出來的一幅畫。
F20（727mm×606mm）／四色繪畫＋白色／KARISMA COLOR／vifArt 藍／February 2018

「防災之樹　清瀨市下宿」（左）
將一條以稻草編織而成的蛇設置在路口，用以防範疫病跟魔物入侵的一項例行公事「防災之樹」。
將那充滿生命力的樹木和稻草蛇畫成了一幅畫。
F20（727mm×606mm）／四色繪畫＋白色／KARISMA COLOR／muse TMK POSTER 207g／April 2018

「夏日炎炎　埼玉市中央區」（下）
在等待紅綠燈時，忽然從車上所看到的風景。當下只匆匆記下地點，打算之後再前去登門造訪。
在以藍色營造出濃淡之別並疊上洋紅色後，一陣夏天風情的光線迎面而來，於是就直接用這兩種顏色描繪出了這一幅畫。
F6（410mm×318mm）／雙色繪畫／KARISMA COLOR／vifArt 藍／October 2017

「殘照　和光市南」

冬天午後。已經開始西下的夕陽，替樹木的樹梢染上了一層顏色。此時傳來一陣放學音樂。

F10（530mm×455mm）／四色繪畫＋白色／KARISMA COLOR／muse TMK POSTER 207g／February 2019

「台田的鑿通道路　清瀨市中里」
殘留著武藏野面貌的一條鑿通道路。這是一面遙想岸田劉生的名畫，同時一面描繪出來的一幅畫。
F10（530mm×455mm）／個人收藏／四色繪畫＋白色／KARISMA COLOR／muse TMK POSTER 207g／May 2018

15

「春之路　清瀨市下宿」（上）
洋溢著春天陽光的郊外巷弄。寺廟門和樹木這兩者的對比讓人感受到一股溫度。
F8（455mm×380mm）／四色繪畫＋白色／KARISMA COLOR／muse TMK POSTER 207g／January 2019

「通往大海的坡道　茨城縣大洗町」（左）
茨城縣大洗町。在春天光芒包圍下的午後時光。那閃耀的海洋隱隱約約冒出了頭。
F20（727mm×606mm）／四色繪畫＋白色／KARISMA COLOR／vifArt 藍／March 2018

「圓通寺遠望　清瀨市下宿」

「防災」例行公事中所使用的稻草蛇。編織此物的正是圓通寺。而遠望該寺廟的地點正值春天時分。

F10（530mm×455mm）／四色繪畫＋白色／KARISMA COLOR／muse TMK POSTER 207g／May 2018

「綻放泥土芬香的道路　清瀨市中里」
新興住宅區與農地夾著道路形成一種對比的構圖。這個對比正是這個城鎮的特徵所在。是一幅會讓人想趁現在先描繪起來的風景。
F10（530mm×455mm）／四色繪畫＋白色／KARISMA COLOR／muse TMK POSTER 207g／December 2018

「昌平橋遠望　千代田區外神田」（上）

若是從丸之內線御茶水站穿越過聖橋，在遠方就會看見總武線的鐵橋・昌平橋。而再過去的另一頭就是秋葉原的高樓大廈群了。
夏日上午，一座鐵橋以藍天為背景，如同埋沒在高樓大廈裡。

F30（910mm×727mm）／四色繪畫＋白色／KARISMA COLOR／muse TMK POSTER 207g／September 2018

「平常道路　清瀨市元町」（右）

位於離清瀨市車站稍微有一段距離，在住宅區裡的商店「街」。是一個有著昭和氣息，令人喜愛不已的街景。

F10（530mm×455mm）／四色繪畫＋白色／KARISMA COLOR／muse TMK POSTER 207g／November 2018

「週五晚上七點　中野區中野」（上）
夏天雨後的週五晚上七點。地點是中野區百老匯旁的居酒屋街。
在遠方可以看見陽光廣場的三角屋頂，是一種會稍微讓人聯想到科幻電影的景象。
F20（727mm×606mm）／四色繪畫＋白色／KARISMA COLOR／muse TMK POSTER 207g／June 2018

「茜色巷弄　中野區上鷺宮」（左）
在西武池袋線富士見台車站下車，便會立即映入眼簾的商店街。晚夏傍晚，巷弄染成了茜色，同時才剛雨過天晴，使得路面帶有著些許濕氣。
F10（530mm×455mm）／四色繪畫＋白色／KARISMA COLOR／muse TMK POSTER 207g／October 2018

「**無比幸福的時刻**」將冰涼的日本酒倒入玻璃酒杯，並就口飲用的前一刻。將那股期待感和通透無比的光線畫成了一幅畫。

F6（410mm×318mm）／四色繪畫＋白色／KARISMA COLOR／muse TMK POSTER 207g／July 2018

序言

　　對於描繪風景畫，不知道各位有著什麼樣的印象呢？在自己的色鉛筆教室詢問所有同學這個問題後，他們給了我「有很多東西要畫很辛苦」「要捕捉建築物的形體很難」「整體會變得很平面」「要表現各種不同色彩很麻煩」等各式各樣的回答。看來覺得很麻煩的朋友似乎很多。

　　截至目前為止，寫了幾本關於解說風景描繪技法的書籍。在這當中都會留意一件事情，就是要讓初學者跟沒有描繪過風景的朋友可以很容易上手。

　　因此，書中推薦的方法是像以下這樣的步驟。首先用數位相機跟智慧型手機將風景拍成照片，再列印成 A4 左右的尺寸。在列印出來的照片上面，以 20mm 為間隔描繪出網格。同時在自己要描繪的用紙上，也同樣先畫好以 20mm 為間隔的網格。如此一來，就能夠讓照片上各式不同的建築物跟樹木這些事物，在其形狀跟位置關係不亂掉的前提下，臨摹在用紙上。將這個技巧稱之為網格技法。

　　緊接著，準備包含褐色系、灰色系的中間色在內，約 10～12 種顏色左右的色鉛筆，並以直覺將顏色塗抹上。之後再以黑色等顏色調整明度，完成作畫。

　　採用上述方法，我想就能夠比較容易著手挑戰一幅風景畫了。只不過這方法雖然有這些優點，但反過來也會出現幾項缺點。

　　如果使用網格技法，就會變成是一邊看照片，一邊描圖到紙張上的作業。

　　也就是說，這是將二次元事物轉移到二次元上的程序。如果目的是要「臨摹照片」，那這樣做相信是沒關係。但實際上，風景並不是照片，而是一種存在於眼前的三次元空間和物體。其中會有各式各樣的物體，伴隨著遠近感存在於空間當中。而掌握這股遠近感、物體的位置關係，在捕捉風景方面是很重要的。若是只望著照片上的網格，那最後就只會捕捉到平面層面的形狀，遠近感很容易就會游離於作畫者的意識之外。

　　那麼色彩又如何呢？列印出來的照片，會與手機還有電腦螢幕上的照片一樣嗎？更進一步來說，會和您自己親眼確認到的色彩一樣嗎？用眼睛所感受到，那種光線營造出來的直觀色彩，以及用顏料等事物表現出來的紙上色彩，兩者無論是架構還是理論皆是不同。

　　本書是希望各位朋友能夠稍微遠離「臨摹照片」，用自己的眼睛親眼觀看風景感覺遠近感並沐浴在光線之下，進一步感受風景畫的魅力，因此才執筆著作了這本書。

　　要不要去外面看看風景呢？要不要稍微鼓起勇氣寫生看看呢？然後同時也拍一些照片，之後再試著以寫生圖和照片為底圖，舒舒服服且悠悠哉哉地將風景給描繪出來吧！風景畫不同於那種描繪自己親朋好友的畫，就算稍微跟真的不太一樣，也不會有人生氣。因此就算畫得不像也沒關係。將自己實際觀看到的風景其第一印象留存於寫生圖上，並拍下照片來當作資料後，剩下的就全是自己的自由了。本書當中有試著去寫出這些樂趣所在。若是能夠多少將這股樂趣傳達給各位朋友知道，那就是本人的望外之喜了。

　　　　　　　　　　　　　　　　　　　　　　　　　　　　　　　　林 亮太

Contents

Chapter 1

所需工具和基本技巧

色鉛筆介紹

　　色鉛筆有油性和水性這 2 種種類，在本書當中則是使用油性色鉛筆。油性色鉛筆也會因為顏料的種類跟溶劑等成分以及製造廠商的不同，而有各式各樣的描繪手感。在這裡，將會介紹筆者主要所使用的色鉛筆。

KARISMA COLOR

株式會社 WESTEK

※照片為 48 色組、林亮太精選 24 色組
※也有 72 色組、24 色組、12 色組
※也有單支販售

　　美國 Newell Rubbermaid 公司製造。在日本國以外是以 PRISMA COLOR 此名稱進行販賣，而在日本國內則以 KARISMA COLOR 這個名稱。特徵為粒子很細小很滑順，描繪手感很柔順。因其顏料的特性是混色起來很容易，若是從明亮顏色混色，會讓人有一種好像可以混色出無限種顏色的心情。現在的產品陣容共有 117 色。也有販售林亮太精選 24 色組。

48 色組

林亮太精選
24 色組

✓ 本書所使用的只有 5 支筆！

　　本書所使用的，就只有藍色（藍／PC919 Non-Photo Blue）、洋紅色（紅／PC930 Magenta）、黃色（黃／PC916 Canary Yellow）、黑色（黑／PC935 Black）、白色（白／PC938 White）這 5 支筆（全部都是 KARISMA COLOR）。搭配組合這 5 種顏色來運用，就能夠創造出所有顏色。

藍色
（藍／PC919 Non-Photo Blue）

洋紅色
（紅／PC930 Magenta）

黃色
（黃／PC916 Canary Yellow）

黑色
（黑／PC935 Black）

白色
（白／PC938 White）

用紙介紹

適合色鉛筆描繪成寫實風用紙，建議紙紋要細到某個程度，而且紙張要很平滑。此外，戶外寫生時也會要求攜便性和維持容易性，而屋內創作作品時，則會要求用紙尺寸的豐富性。

vifArt 水彩紙（細紋）

Maruman 滿樂文株式會社

vifArt 是一種水彩用紙，產品陣容有推出各種不同的款式和尺寸。細密的色鉛筆畫，適合使用藍色封面的細目款。因為這一款是用來作為水彩紙的紙張，所以就算是細目款還是會有些粗糙。個人主要都是使用在寫生方面，另外線圈裝訂款式的封面很厚且是硬質的，維持起來很容易，尺寸有 F0 到 F8，尺寸種類很豐富，個人相當推薦。

F2 尺寸

SM 尺寸

TMK POSTER

株式會社 muse

天然白這種顏色的最高級畫用紙。紙質平滑，特別適合用在細密的色鉛筆畫上。這款紙有 207g 厚的紙與 225g 特厚的紙這 2 種。個人現在都是使用 207g 厚的紙來用於作品繪製。上掀式款式的尺寸種類有厚的紙 A4 和 B5 這 2 種。如果要描繪大尺寸作品，會以 1 張為單位購入 B 版紙尺寸（765×1085mm），並裁切成任意尺寸使用。

A4 尺寸

B5 尺寸

KMK KENT

株式會社 muse

紙質最為平滑的用紙。使用在細密色鉛筆畫上的人也很多，同時尺寸種類也很豐富，是一款很容易取得的紙張。平滑的表面雖然很適合用在細密的畫，但是相反的因為這款用紙很滑溜，所以有時為了讓顏料深入吃進紙張裡，反而會特意在紙張的背面描繪。紙張厚度有#150 和#200 這2種，但厚度較厚的#200 會比較適合用於彩色鉛筆。

KMK KENT（200）

其他所需工具

這裡要介紹除了色鉛筆和用紙以外，其他色鉛筆畫所需的工具。

混色調合鉛筆（無色混色調合鉛筆）

WESTEK KARISMA COLOR PC1077

無色混色調合鉛筆，顧名思義就是一種沒有顏色感，用來混色2種以上顏色的鉛筆。想要模糊邊角時，或是想要營造滑順的漸層效果時，還是想要擦掉單一個顏色的色鉛筆筆觸時，就可以派上用場。

草稿圖用的作畫工具

三菱鉛筆 ARTERASE COLOR

Sewline COMIC

ARTERASE COLOR 是一種可以用橡皮擦擦掉的色鉛筆。Sewline COMIC 則是用於漫畫草稿圖的自動鉛筆。不管哪一支筆個人都是使用藍色系的款式。要描繪要求速度的寫生，或是作品繪製準備階段要畫上分割線、輔助線時會很方便。

自動鉛筆（0.9mm／2B）

用於草稿圖作畫。

筆刀

用於刮除已塗上的顏色及呈現光線。

削鉛筆器

用於將色鉛筆削尖。

筆型橡皮擦

使用於細微的修改。

尺（鋁製）

使用於要打草稿圖時等場合。

羽毛掃把

手邊若是有一把，要清掃色鉛筆的粉屑跟橡皮擦的碎屑時會很方便。

熟悉一下色鉛筆的筆觸

　　一條「線條」會因色鉛筆的握筆位置跟稍微不一樣的筆壓，而展現出各種不同的樣貌，進而可以進行各種不同且多樣化的表現。因此記得要根據場面的不同，進行區別運用。

橫握並將色鉛筆拿得較長一點（減輕筆壓）

若是將色鉛筆拿得較長一點，就會變成一種有點橫握色鉛筆的姿勢，筆壓就會減輕變弱。

將色鉛筆橫握並拿得較長一點。

就能夠描繪出細微且纖細的柔軟線條。

畫出無數條柔軟線條，繪製出一個淺色的塊面。

直握並將色鉛筆拿得較短一點（加重筆壓）

若是將色鉛筆拿得很短，色鉛筆相對於紙張就會形成一種接近垂直的角度，筆壓就會加重變強。

將色鉛筆直握並拿得較短一點。

就能夠描繪出又粗壯又踏實的線條。

畫出無數條剛硬線條，繪製出一個深色的塊面。

交叉線法

　　集中許多線條並使其呈垂直相交來塗上顏色的方法，就稱之為「交叉線法」。

　　重複運用交叉線法，也能夠讓一個塊面的顏色變得再更深。

　　記得要將紙張轉到比較好畫上線條的方向，塗上顏色。

筆壓輕柔的交叉線法。

筆壓沉重的交叉線法。

5 支色鉛筆可產生的顏色有無限種

　　本書所使用的色鉛筆，就只有藍色、洋紅色、黃色、黑色、白色這5支而已。只要有這5支色鉛筆，幾乎就能夠創造出無限的顏色。究竟為何會如此呢？只要閱讀本章節，各位讀者就會瞭解。

①有彩色與無彩色

　　在本書所使用的5種顏色當中，藍色、洋紅色、黃色這3種顏色因為有顏色感，所以被稱之為「有彩色」。而黑色與白色沒有顏色感，為「無彩色」。所謂的顏色，都會分成有彩色和無彩色這2種種類。

　　此外，有彩色是透過「色相」「明度」「彩度」這三者所構成的。色相是顏色的種類；明度為明暗程度；彩度則代表鮮艷程度。無彩色因為是黑白的世界，所以只存在著「明度」。黑與白其中間的明度，就會形成灰色。

　　關於有彩色，就像世界上有500色色鉛筆組一樣，有著各式各樣的顏色。然而在本書當中，就只有藍色、洋紅色、黃色這3種顏色。這是因為其實只要有這3種顏色，理論上就能夠調製出所有的顏色。

②色彩三原色

　　藍色、洋紅色、黃色稱為「色彩三原色」。「色彩三原色」越是混色就會變得越暗，理論上最後會變成純黑色。因為一混色，顏色會變暗，所以這個混色方法稱之為「減色法混色」。然而實際上使用顏料跟墨水來混色，還是會發生很微妙的渾濁，並不會變成完全的純黑色。因此想要呈現黑色，就要額外準備黑色顏料跟黑色墨水。這個機制在雜誌、海報這類的商業印刷，以及彩色影印、噴墨印表機上都會運用到。當然，本書在印刷上也同樣是如此。

　　那麼，就實際用色鉛筆，將三原色塗成一張運用了三個圓的「色彩三原色混色圖」（圖A）吧！所有的圓都以100%的筆壓塗上顏色。黃色和洋紅色混合就會出現紅色，黃色和藍色混合就會出現綠色，洋紅色和藍色混合就會出現紫藍色，而若是三原色全部混合，就會形成一種混濁的陰暗顏色。

圖 A
「色彩三原色混色圖」

③混合三原色

那麼，就從三原色調製出更多顏色吧！先在一個同心圓上，繪製出12個直徑約 2cm 的圓。接著將三原色塗在此同心圓上。

首先在12點鐘方向塗上黃色、4點鐘方向塗上藍色、8點鐘方向塗上洋紅色（圖B）。

再來分別在2點鐘方向塗上剛才繪製混色圖時，以黃色和藍色混合所調製出來的綠色；6點鐘方向塗上以藍色和洋紅色混合調製出來的紫藍色；10點鐘方向塗上以洋紅色和黃色混合調製出來的紅色。筆壓全部都用 100%。如此一來這全 6色就完成了（圖C）。

接著調製出在這6種顏色之間的顏色。先在黃色和綠色間1點鐘方向的圓上，以筆壓100%的黃色加上 50% 左右筆壓的藍色調製出顏色。接著同樣地，分別在3點鐘方向以藍色100% 加黃色 50%；5點鐘方向以藍色100% 加洋紅色 50%；7點鐘方向以洋紅色 100% 加藍色50%；11點鐘方向塗上黃色 100% 加洋紅色 50%，進行混色塗上顏色（圖D）。

如此一來，從三原色衍生出來的十二色顏色就完成了。這個就稱之為「十二原色色相環」。也就是構成有彩色的「色相」擺成環狀後的一種圖示。

順帶一提，像12點鐘方向的黃色和6點鐘方向的紫藍色，這種位置在彼此對面的關係就稱之為「對比色」或「互補色」。兩者具有相互襯托彼此的效果。此外，彼此相鄰的顏色其關係則是稱之為「同類色」。

此十二原色以 100%～50%的筆壓，混色三原色所調製出來的。當然，只要以 50%～25% 左右的筆壓調製這十二色，那麼就會有紙張顏色摻雜在其中，使得顏色變得稍微比較明亮。除此之外，只要將黑色混入在整體顏色裡面，顏色就會變得很暗沉。這些調整就稱之為「明度」。

另外，這十二原色雖然是單獨用三原色當中彼此相鄰的2種顏色所製作出來的，但要是加入剩下的那1種顏色，以3種顏色進行調色，那麼也是可以調製出有點暗淡的顏色的。除此之外，加上白色，也可以讓顏色稍微變得暗淡點。十二原色乃是最為鮮艷的色彩。也就是說，這是「彩度」最高的狀態，因此只要這時候再加上1種顏色，就能夠將彩度壓低。

圖B

圖C

圖D
「十二原色色相環」

④能夠調製出的顏色有無限種

在風景之中，褐色意外地會很多，但前述的「十二原色色相環」裡頭並沒有褐色。褐色因為是一種彩度很低的顏色，所以要從三原色調製出褐色的話，就沒辦法只用 2 種顏色，而需要用到 3 種顏色。這裡就實際調製看看吧！

首先以 50% 的筆壓塗上藍色，然後以 100% 的筆壓疊上洋紅色，調製出紫紅色。接著若是再以 100% 的筆壓疊上黃色，就會形成一個很接近褐色的顏色。

藍色　　　＋　　洋紅色　　＝　　紅紫色　　＋　　黃色　　＝　　褐色系顏色
50%　　　　　　100%　　　　　　　　　　　　　　100%

除此之外，以 100% 筆壓的黃色和 50% 筆壓的洋紅色調製出橘色，並在橘色上以 50% 的筆壓疊上無彩色的黑色，也是能夠調製出褐色系的顏色。

黃色　　　＋　　洋紅色　　＝　　橘色　　＋　　黑色　　＝　　褐色系顏色
100%　　　　　　50%　　　　　　　　　　　　　　50%

而若是將白色混入至三原色裡，就能夠將所謂的粉色那種輕淡色調的顏色調製出來。比方說若是在 50% 筆壓的藍色之中加入 100% 筆壓的白色，就會形成淺藍色；而若是在 50% 筆壓的洋紅色之中，加入 100% 筆壓的白色，就會形成淺粉紅色。

藍色　　　＋　　白色　　＝　　淺藍色　　　　洋紅色　　＋　　白色　　＝　　淺粉紅色
50%　　　　　　100%　　　　　　　　　　　　50%　　　　　　100%

像這樣，光是用三原色、黑色和白色這 5 種顏色，只要能夠一面改變筆壓，一面進行混色，幾乎就能夠創造出無限種顏色。

在風景畫當中，一個顏色很少能夠很均勻地以相同的明度跟相同的彩度呈現出來，通常都會因為光線的角度、強度跟物體的凹凸等不同之處，而變化成各種不同顏色。雖然也是可以全部都用不同顏色的色鉛筆呈現該顏色，但如果是要在短時間內進行寫生時，那盡可能用比較少的顏色數量進行混色，描繪起來才能夠比較有效率。

基本 4 色重疊步驟

　　5 支色鉛筆當中，除了白色以外的藍色、洋紅色、黃色、黑色乃是「基本 4 色」。這裡就試著以 1 顆樹為題材，實際動手重疊這 4 種顏色描繪看看吧！

按照順序將 4 色重疊上去

Step 1
藍色

首先用藍色描繪整體的陰影。一開始要以這一個顏色讓陰影確實帶有濃淡區別，掌握立體感。一開始的顏色用黑色的話，色調會過於強烈；用黃色的話，則是會過於明亮。在風景當中，光線裡頭會富含許多藍色的成分，因此一開始先從藍色上色，可以說是比較有效率的。

Step 2
洋紅色

接著加入洋紅色。就概念而言，是一種用洋紅色把藍色的陰影，再更加強調出來的感覺。

Step 3
黃色

均勻地在整體塗上黃色。訣竅就在於要以交叉線法來塗得很均勻，而不要帶有濃淡區別。

Step 4
黑色

最後以黑色（黑／PC935 Black）再進一步地將對比強調出來。實際的作品，會在這個步驟之後再疊上藍色、洋紅色、黃色調整顏色感，作畫才算是完成。

白色色鉛筆和混色調合鉛筆的用法

色鉛筆並沒有辦法使用調色盤。因此如果沒有自己想要的顏色，就會出現需要在紙張上疊上複數顏色來進行混色的需求。而混合複數顏色時，負責擔任「溝通橋梁」這個任務的，就是白色色鉛筆和混色調合鉛筆了。

白色色鉛筆

白色（ WHITE ）的色鉛筆，經常使用於天空跟河面這一些稍微有光線在裡頭，會想要讓人感覺這裡很明亮的時候。白色色鉛筆，當然會摻有白色的顏料，因此就會變成要以混色用的2種顏色＋白色，這3種顏色來調製出顏色。也因此，混色起來會稍微有點白白的。

Before

After

白色色鉛筆

以藍色、洋紅色、黑色將河面上完色後的模樣。

透過用白色色鉛筆讓顏色融為一體，3種顏色＋白色就會混合在一起，並形成一種很自然的觀感，同時還可以感覺到顏色有點白、有點明亮。

混色調合鉛筆

混色調合鉛筆，其筆芯是用色鉛筆除掉顏料成分後的純粹油脂製作而成的，因此完全不含有顏料。也因此，如果混色時不想讓進行混色的2種顏色有顏色變化，就會使用這種鉛筆。只不過，在混完色後，紙紋這些原本是顯露出來的白色部分也會被遮蔽起來，所以實際上會形成一種稍微較深色的混色結果。

Before

After

混色調合鉛筆

用藍色、洋紅色、黃色將房子的牆壁上完色後的模樣。

用混色調合鉛筆讓顏色融為一體，3種顏色就會變成一種更加混合在一起的狀態。這點和白色色鉛筆不同，使用混色調合鉛筆並不會令顏色變白。

透過筆刀呈現出光線

運用筆刀的刀頭刮除顏色，就能夠呈現出強烈的光線。生長茂密的樹葉、鐵絲網跟水面的閃爍感這一類的畫面，都能夠透過這個方法進行呈現。

筆刀

色鉛筆一旦上色上得很濃郁，那麼要在該顏色上面塗抹上高明度的明亮色彩就會很困難。因為不管怎樣處理，明亮色彩都會和下面的濃郁顏色混在一起，而成為一種很混濁的顯色。因此，這些想要畫得很明亮的部分，其基本手法就是打從一開始就不要塗上任何顏色，只留下紙張的白底。

不過，如果想要呈現出生長茂密的樹葉那種閃爍感，或細微鐵絲網那種光澤這一類畫面，很多時候要跳過該部分來上色其他部分都會很困難。像這種情況，就要使用上筆刀了。

如果是葉子，那就先混色藍色和黃色調出綠色，之後用黑色調整濃度，最後再用筆刀單獨刮除掉黑色，讓黃色這個底色呈露出來。運用筆刀的刀頭，就能夠呈現出相當細微且纖細的光線。

要運用筆刀時，訣竅就在於要先設想到之後會再刮除下來，並將黃色這個底色先上色得很確實很強烈。

筆刀

Before

用藍色、洋紅色、黑色將生長茂密的葉子上完色後的模樣。

After

用筆刀刮除顏色，讓黃色呈露出來。如此一來，就能夠呈現出葉子的閃爍感。

Before

跳過流落而下的水，用藍色、洋紅色、黃色、黑色將岩石裸露部分上完色後的模樣。

After

運用筆刀的刀頭，進行很細微的刮除。如此一來，就能夠呈現出飛灑四濺的水花飛沫。

要呈現出立體感時（關於光線和陰影）

要呈現出真實的立體感跟質感，正確捕捉出光線和陰影的關係進行描繪是很重要的。

試著以球為例觀看兩者的關係

光線　高光
影（Shadow）
陰（Shade）

首先以一顆樸素的球為例，觀看一下光線和陰影的關係吧！

光線照射得最強烈的地方稱之為「高光」。

光線被物體遮擋下所形成的是「影（Shadow）」。在左圖這個範例當中，「影」是形成在光線的相反側，球的下面。

而形成在物體本身上，沒有光線照射到的部分則是「陰（Shade）」。在左圖這個範例當中，「陰」是形成在光線的相反側，球本身的表面上。

在本書當中，有時也會將「陰」和「影」合併起來稱之為「陰影」。

葉子的陰影

光線

即使是葉子，也還是會跟球一樣、存在著陰、影、高光。

葉子會有葉脈，而葉脈會有很微妙的凹凸。此外葉脈與葉脈之間也會有隆起的部分，並有其各自的陰影。仔細確認光線是從哪裡照射過來的，並意識著細微的陰影進行上色，就能夠呈現出更加真實的表現。

建築物的陰影

如果是屋外的建築物，那麼除去日出、日落時刻，光線照射最強烈的地方將會是屋頂。

特別是日本屋瓦，其反射率相當高，晴天時會閃著白光。因此屋頂的部分要跳過留白，不要塗上顏色。

同時記得要仔細觀察牆壁陰暗面的明暗。有光線照射到的牆面和沒有光線照射到的牆面，原本都是一樣的顏色，但作畫時記得要令陰暗面確實帶著明暗區別。

此外，屋簷下跟窗框的外側也會有陰影形成。總而言之，重點就在於要仔細觀察陰影的明暗來進行描寫。

要呈現出景深感時（關於近景、中景、遠景）

一幅作品要呈現出遠近感跟景深感，就要意識到近景、中景、遠景來進行區別描繪。

讓「近景」「中景」「遠景」的呈現帶有差別

　　一幅作品要呈現出景深感，就必須要在構圖當中設定出「近景」「中景」「遠景」，並且用較為濃郁的筆觸描寫「近景」的事物，使其顯得很緻密；同時隨著「中景」～「遠景」畫面越來越遠，就要以輕淡的筆觸將其描繪得越來越模糊。

　　在這幅作品當中，也是將臨近的民宅跟樹木（近景）描寫得很緻密，並緩緩將遠方的建築群（中景～遠景）跟山脈（遠景）描寫得越來越模糊，呈現出景深感的。

　　讓「近景」「中景」「遠景」的呈現確實帶有差別，就能夠避免一幅畫變得很單調，同時形成凹凸有致的作品。

✓ 近景、中景、遠景的設定

透視圖法的迷你知識

　　除了前一頁的「景深感的呈現方法」，若是將透視圖法的基本要領也牢記在腦海裡，那要實際描繪風景時就會非常有幫助。在這裡，將介紹一些希望大家都要知曉且最簡易的透視圖法迷你知識。

▌視平線（眼睛的高度）

　　視平線（眼睛的高度）是指筆直觀看著對象物時，會通過作畫者眼睛高度，且與地面平行（想像中）的一條線條。視平線的位置，會根據作畫者的身高、是坐是站，這一些條件的不同，而產生很微妙的變化。

視平線

▌透視線

　　透視線是指原本從正前方觀看，會和地面平行的線條（比方說建築物的屋簷、窗戶的橫線跟道路等），在風景當中看上去卻是斜線的線條。以右圖來說，就是 a～g 這幾條線條。

視平線

▌消失點

　　消失點就是指透視線 a、b、c、d 的延長線，在遠方相交的點。消失點的數量根據描繪構圖的不同，有時會只有 1 個，有時也會增加到 2 個、3 個，但都會位在「視平線」的線上。

　　將上列這些視平線（眼睛的高度）、透視線、消失點的法則牢記在心，就可以描繪出一幅具有遠近感的畫作。

視平線

消失點

1 點透視圖法

只有1個消失點的構圖。讓所有線條都集中在視平線上,那唯一一個的消失點,就能夠很正確地呈現出遠近感。在風景畫當中,這是最多人運用的一種構圖。

消失點

視平線

✓ 當一項連續不斷的要素漸行漸遠時

在1點透視圖法的構圖當中,有一項連續不斷且大小相同的要素時(以右圖來說就是護欄支柱這一類),位於近處的事物看起來就會很大,而越是處於遠方,事物看起來就會越小。此外,當離得越遠時,間隔看起來就會越窄。

2 點透視圖法

有2個消失點的構圖。雖然視平線上會有2個消失點,但其位置常常都不會在畫紙裡,有很多時候都是1個或甚至2個消失點,全都位在畫紙之外。

視平線

消失點

消失點

所謂不同風格的構圖

構成一幅畫的三個要素為顏色、形體、構圖。通常顏色和形體都會學習得很熱心，反倒是構圖意外地可能會變得很馬虎。要是詳細進行解說，那光是構圖部分就可以出一本書了。因此在這裡，將會告訴大家一個如何簡單針對不同風格的構圖，下一番功夫的方法。

試著將畫面 9 等分

要決定構圖時，一開始先試著將畫面 9 等分。

有很多朋友在實際作畫之前，都會在畫紙上描繪橫向跟縱向的中心線。如此一來，畫面就會分割成 4 格，就能夠掌握到紙的中央是在哪裡，也就能夠將自己想描繪的題材描繪在畫面的正中央。

如果是肖像畫以及用來說明的插畫，那用這種方法是沒問題，但風景的話，其捕捉方法會稍微有所不同。因為若是將自己想描繪的題材配置在正中央，畫面遭到分割切斷的情況就會變多。也就很可能會阻礙到遠近感。

這時就不要畫出中心線，而是要將橫向縱向各自分割成 3 等分，將整體畫面分割成 9 格。

將要素配置在 9 等分的線條上

橫線 2

橫線 1

縱線 1　　　縱線 2

將風景當中重點所在的要素，配置在 9 等分的線條上，畫面就會產生一股穩定感，也就能夠營造出一種很自然、很美的構圖。

在左圖這個範例當中，是在縱線 1 這條線條上配置了電線桿，在縱線 2 這條線條上配置了建築物的左端。若是仔細觀看，各位就會發現，在橫線 1 和橫線 2 這兩條線條上，有配置了各式各樣的要素。

不需要將所有要素都配置上，只要將特別是重點所在的要素給挑選出來就 OK 了。要是在營造構圖時有所遲疑，就請大家回想這個方法看看。

視平線位置帶來的構圖不同

在一個作品當中，一幅畫會因為視平線設定在哪個位置，而使得印象有所改變。A圖因為其主題是寬廣的水面，所以視平線（地平線）是放在上方。而B圖因為其主題是有雲朵在飄動的天空，所以視平線（地平線）就會擺放在下方。

視平線

視平線

主要畫面是映出天空的水池水面。將視平線設在上1/3處，呈現出水池的寬廣和反射。

主題是夏季風情的晴空以及雲朵的飄動。將視平線設在下1/3處，呈現出天空的遼闊和高聳。

是要用縱向構圖？還是橫向構圖？

是要將描繪畫面擺成直的？還是擺成橫的？這個視角問題是非常重要的。這個問題要仔細考察在這個風景裡頭，自己最想要呈現的事物以及最想描繪的事物是什麼？並判斷是將風景切割成縱向的會比較美？還是切割成橫向會比較有效果後，再做決定。

主題是一直到後方深處都被雨淋濕的路面。這幅圖是將視平線的位置（Eye Level）設在上 1/3 處，將道路的景深感呈現出來。如果是橫向構圖的話，觀看者的視線會呈水平方向移動，因此並不適合用來呈現景深感。

主題是寬廣遼闊的農地，與隔著道路並位在相反側的新興住宅區，這兩者的對比。視線會呈左右水平方向移動。在縱向構圖裡，因為視線會呈垂直方向流動，所以並不適合用在左右對比的表現跟遼闊感。

色彩三原色和色光三原色

圖1
「色彩三原色混色圖」

圖2
「色光三原色混色圖」

在前面P.32，有針對「色彩三原色」進行了一些敘述，但其實這世上還存在著另一種稱之為「色光三原色」的三原色。在這裡，就來談談關於這兩者的不同吧！

「色彩三原色」在前面有說明過，是由「藍色」「洋紅色」「黃色」所組成的，這是一種越是混色就會變得越暗沉的「減色法混色」（圖1）。相對於此，「色光三原色」則是由「紅色」「綠色」「紫藍色」所組成的，是一種越是混色就會變得越明亮的「加色法混色」的三原色（圖2）。

此外「色彩三原色」也被稱之為物體色，是一種光線照射到物體後反彈回來的顏色，色鉛筆畫、水彩畫跟油畫這一類的繪畫那是不用說了，印刷品跟建築物還有所有物體的顏色，也都是以「色彩三原色」調製出來的。

相對於此，「色光三原色」則被稱之為光源色，是光線其本身的顏色，電腦螢幕、電視、智慧型手機的畫面這一類事物的色彩，就是以「色光三原色」調製出來的。而人類眼睛是藉由「色光三原色」來感受顏色的。「色光三原色」跟「色彩三原色」相比之下，其表現範圍很寬廣，富含著許多「色彩三原色」無法完整呈現出來的色彩。要以色域很窄的「色彩三原色」呈現眼睛感受到色域很廣的「色光三原色」，理論上是很困難的一件事。

來看一下「色光三原色混色圖」（圖2）。紅色和綠色混在一起的地方是黃色，綠色和紫藍色混在一起的地方是藍色，紫藍色和紅色混在一起的地方是洋紅色。也就是說，將「色光三原色」當中的2個顏色混在一起，就會形成一個「色彩三原色」。

也來看一下「色彩三原色」的混色圖（圖1）。將「色彩三原色」當中的2個顏色混合，就會形成一個「色光三原色」。也就是說，只要加色法混色的「色光三原色」混合就會變得很明亮，進而轉變為「色彩三原色」。而只要減色法混色的「色彩三原色」混合就會變得很暗沉，進而轉變為「色光三原色」。可以發現，這2種三原色是處於一種互為表裡的關係。

而若是觀看P.33的「十二原色色相環」（圖D），就會發現黃色的對比色為紫藍色，洋紅色的對比色為綠色，藍色的對比色為紅色。「色彩三原色」的對比色其實就是「色光三原色」。而對比色則有著相互襯托彼此的效果。也就是說，只要有效運用色鉛筆配置上對比色，就有可能透過色鉛筆讓人感受到本來用眼睛才可以看到的光彩領域。這是在印象派跟點描畫法這個新印象派當中也會使用到的一項技法，而會用「色彩三原色」＋黑色與白色進行描繪的一大理由，也就在這裡了。

Chapter 2

戶外寫生建議事項

來去戶外寫生

　　相信有許多朋友都是將自己拍攝下來的風景照片列印出來，然後一面描圖，一面描繪出風景。畫畫並沒有那種「不可以這麼做」的規定，所以不管是用哪種方法描繪，相信都是可以的。只不過，關於風景畫這方面，只拿一張照片就當作底圖描繪，會是一種有點浪費的方法。出門到戶外，並將實際的風景寫生下來，從這一步開始跨出，就能夠讓你描繪出更加寫實的風景畫。請大家都務必要出門去戶外寫生。

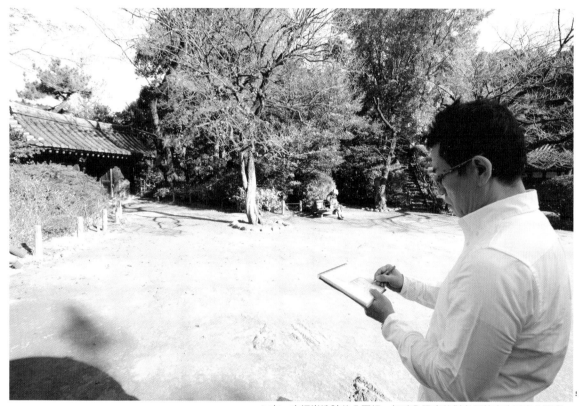

▲ 在一座經常造訪的公園裡，把映入眼簾的對象飛快寫生下來的筆者。

描繪風景是怎麼一回事？

　　風景畫第一步，首先要先用自己的眼睛觀看風景，然後還要有「這風景真棒啊！好想畫成一幅畫啊！」這個念頭。此時馬上用手機拍攝下來！這樣也是可以，不過還請先稍安勿躁。

　　重要的是環繞著風景的那股「空氣感」。因為包含自己在內，構成風景的建築物、街道樹木、道路、電線桿、遠方的樹林跟群山，這些所有的事物都是存在於同一個空氣當中的。感受並描繪出這一點，或許才是所謂的描繪風景。

　　因此，在進行描繪及拍攝照片前，首先要確認「構成一幅風景的各種事物是以什麼樣子的方式來配置並存在於一個空氣當中？」是很重要的。為此，思考「如何截取眼下的風景？」就是第一步了。

戶外寫生的職責

在該風景當中，最吸引自己的事物是什麼呢？高大的樹木？古老的建築？陡峭的巷弄？未必，說不定是當時的氣溫⋯⋯也有可能的。這時一面確認要如何將自己很在意的事物配置到畫面上，並一面記錄下來，就是所謂的「寫生」了。

當然用照片也是可以，只是在現場親自動手將其描繪在寫生簿上，可以粗略捕捉出空氣感跟遠近感。因此，並不需要在當場堅持好幾個小時進行很細密的描寫。因為即使一直坐在同一個地點，太陽的角度還是會隨著時間而改變，此時在風景當中很重要的光線，就會不斷產生變化。就用20分鐘到30分鐘左右，飛快地將其描繪下來吧！就算當作是備忘錄也無所謂。

◀▼ 即使是在旅行地點跟散步途中，只要覺得不錯，就可以馬上開始寫生。

▲ 在戶外寫生的現場，以各種角度拍攝照片的筆者。

照片記得也要拍多一點

將風景寫生下來，就有辦法很明確地以記錄的方式，捕捉當場的空氣感跟遠近感。但即便如此，當要在畫室進行正式繪製時，還是常常會出現「奇怪？這個黑黑的是什麼東西？」或是「這棟建築物的隔壁是長怎樣子？」這類連自己都搞不清楚狀況或是很難分辨的問題。

為此，照片仍是不可或缺的。用拍照功能的取景器，截取那些如詩如畫的構圖當然也很重要，但還是要改變一下拍攝位置跟角度，多拍一些照片，這樣後續要正式繪製時才會有所幫助。

接著以戶外寫生為底圖在畫室進行正式繪製

　　接著要以在戶外描繪下來，用來代替備忘錄的寫生圖，以及在現場拍攝下來的許多照片為底圖，開始在畫室進行正式的繪製。不過寫生圖終究只是用來代替備忘錄的，因此若是實際進行繪製，常常會有畫面角度的縱橫方向有所改變，視點有所改變或用色有所改變的情況發生。而這也是畫畫的另一樂趣所在。

在戶外要區別運用單色／雙色／三色／四色寫生

　　帶著36色組戶外寫生，然後用很多顏色將風景寫生下來也是挺不錯的。只不過用來代替備忘錄的寫生，實際上並不會花那麼多時間。因此要在短時間內飛快寫生下來，少少的顏色數量才是比較方便的。本人最多只會用到4種顏色（藍、紅、黃、黑）。

　　而且有時也會只用1種顏色（藍色）來完成寫生圖，並根據可以花費在寫生上面的時間長短，變化成2種顏色（藍色＋洋紅色）、3種顏色（藍色＋洋紅色＋黃色）、4種顏色（藍色＋洋紅色＋黃色＋黑色）。關於各種顏色數量寫生圖的詳細介紹，將會在下一個項目來介紹。

▶ 單色寫生（P.50）

▼ 雙色寫生（P.51）

▲ 三色寫生（P.52）

▲ 四色寫生（P.54）

接著在家裡的畫室穩紮穩打地進行繪製

　　接著要以用來代替備忘錄的寫生圖，以及當初拍攝下來的許多照片為底圖，在畫室著手進行實際作品的繪製。寫生圖因為是用來代替備忘錄的，所以若是實際進行繪製，常常發生視角的縱橫方向跟視點會有所改變的情況。或許一面觀看寫生圖跟照片，一面動腦筋思考「要用什麼大小的尺寸來描繪？」「視角的縱橫方向哪一種才好？」「稍微強化藍色色彩看看好了……」的這段時間，才是最有趣的時候也不一定。關於在實際畫室進行作品繪製的過程，將會在 Chapter3 進行解說。

▲以戶外寫生圖跟照片為底圖，在家裡的畫室致力於正式繪製的筆者。

以用來代替備忘錄的戶外寫生圖為底圖……

在畫室進行正式的繪製……

完成作品。

單色寫生

　　只使用一種色鉛筆顏色進行描繪的「單色寫生」，主要都是以藍色或洋紅色這兩者的其中之一種顏色進行描繪。單色寫生，其運用場合幾乎都是在當地沒有時間或是要在短時間之內飛快完成一張草稿圖代替備忘錄時。藍色跟洋紅色要選擇哪一種顏色，要根據描繪對象所擁有的色彩，判斷哪個顏色比較適合，再做決定。

◀ 在自由之丘所觀看到景象很複雜的構圖。這是特別留意到要掌握陰影的位置跟強弱區別，用1分鐘左右的時間，以藍色這單色描繪出來的單色寫生圖。

▼ 以幾十秒的時間，連忙將對象物的大略配置給描繪下來的單色寫生圖。在現場無法取得充分時間時，用來代替備忘錄之職責的單色寫生圖可說是責任重大。

◀ 這一幅寫生圖為了描繪靜物畫，雖然不是在戶外，而是在室內描繪出來的寫生圖，但因為這支菸斗和香水瓶是比較接近褐色系的顏色，所以是用洋紅色這單色進行描繪，而不是藍色。

雙色寫生

　　如果是運用二種色鉛筆顏色描繪的「雙色寫生」，大多都會運用藍色和洋紅色這二種顏色進行描繪。運用這二種顏色，就可以描繪出一幅對比很強烈的寫生圖，因此就能夠更正確地記錄下現場的陰影模樣。這種雙色寫生大多數都會使用在要描繪像早晨的日照跟夏天的白天，這一類特別要呈現出強烈光線的時候。如果是那種想要強烈呈現出綠意的題材，有時也會以藍色以及黃色這二種顏色進行描繪。

▶描繪岡山市岡山城天守閣的雙色寫生圖。
是在早晨的一小段散步時間，一面步行，
一面快速描繪下來的寫生圖。為了呈現出
早晨太陽那種強烈的印象，這裡是使用藍
色和洋紅色這二種顏色。

◀描繪了名古屋市久屋大通公園的雙色寫生圖。
早晨太陽傾灑而下且綠意盎然的優美風景令人
為之奪目，趁光線的模樣還沒改變之前，連忙
以藍色和黃色這二種顏色描繪下來。而以這幅
寫生圖為底圖所畫成的作品，就是「光輝早晨
名古屋市久屋大通公園」（下圖、P.2）這一幅
畫。

三色寫生

　　運用藍色、洋紅色、黃色這三種顏色的色鉛筆描繪的寫生圖，就是「三色寫生」了。理論上，要用色彩三原色（藍色、洋紅色、黃色）呈現出所有的顏色是有可能的（P.32）。只不過，就算將這三種顏色加總起來，還是很難將黑色呈現得很漂亮。因此，在最後都會運用黑色這個第四種顏色，呈現出深度的對比；不過若是特意不使用黑色，只用三種顏色呈現，也是能夠呈現出柔和光線的。

◀從日本橋茅場町的靈岸橋觀看到的風景。是以三色寫生描繪微陰天氣那種柔和的日照。

◀以上面這幅三色寫生圖為底圖所完成的實際作品。只不過，這幅作品只用了藍色以及洋紅色這二種顏色。這就是所謂的在描繪途中的心境變化（笑）。

▶這幅描繪了柿子的靜物寫生圖，因為想要呈現出柿子那種獨特的色彩和秋天氣息的形象，所以只用了三種顏色描繪，就沒有使用黑色。

◀這是朝著護國寺，步行在雜司谷靈園旁的道路時，所描繪下來的三色寫生圖。描繪時只用三種顏色呈現早晨那種清爽光線。在短時間內雖然描繪得相當潦草，不過運用三種顏色，還是能夠呈現出樹木的嬌嫩感。

▼描繪了紅葉公園的三色寫生圖。雖然是那種太陽開始稍微西下的下午光線，但描繪時並沒有加入黑色，並以此呈現光線的明亮感。

四色寫生

運用了藍色、洋紅色、黃色、黑色這四種色鉛筆顏色的「四色寫生」。在三色寫生當中再加入黑色，就會有辦法將明暗的對比再更加強調出來。這種寫生方式會用於想要再加強立體感時，或是特別想要強調日照的情況下。

◀ 小樽的風景。這個石造的古老建築物有著許多硬質的凹凸。為了強調其立體感，這裡是以有用上些許黑色的四色寫生進行描繪的。

▶ 春天的日照雖然很柔和，但在為數眾多的樹木跟遠景的屋頂，這些地方所營造出來的屋簷陰暗面都有用上了黑色。位於農田道路途中的鐵柱也令人印象很深刻。以此寫生圖為底圖所畫成的作品，就是這幅「圓通寺遠望 清瀨市下宿」（下圖、P.18）。

▶池袋看到時會嚇一跳的陸橋附近的風景。落在陸橋下面道路側牆壁上的陰影跟施工中大樓所營造出來的深色陰影，都有使用上黑色。因為接近傍晚時分，所以天空有加入較為強烈的黃色。

▲小樽的運河。這種有名觀光景點的景象，對本人來說是個很罕見的創作題材。因為是一種很常見的構圖，所以就沒畫成實際作品了，單純是一幅作為記錄而描繪下來的寫生圖。河面的閃爍感是透過運用黑色進行呈現的。

戶外寫生要帶的工具

　　若是和其他畫材相比，色鉛筆算是工具很少了，不過在戶外寫生時，還是會有幾種「手邊有的話會比較方便」的工具。這裡介紹的工具並不是全部都需要。給大家作為參考之用。

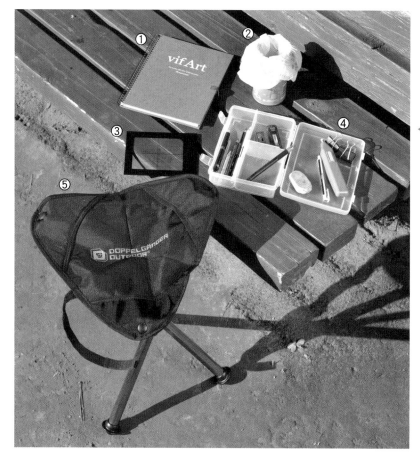

◀統整得很精簡的各項工具
①寫生簿
②筆屑垃圾桶
③取景框
④工具箱
⑤攜帶式座椅

戶外寫生要攜帶的工具之介紹

①寫生簿

　　用左手拿寫生簿，以右手進行描繪的作畫風格，太大本的寫生簿不適合。同時封面還要是很堅固的厚紙這點也是很重要。照片中的寫生簿是 Maruman 滿樂文的 vifArt 細目款（藍色封面），尺寸方面 F0、SM（Thumbhole）、F2 這幾種會剛剛好。

②筆屑垃圾桶

　　在戶外寫生，想當然也會有要削色鉛筆的情況出現。雖說是在戶外，但丟著筆屑不管那也是一件沒公德心的事。利用空的果醬瓶跟筒狀的洋芋片空罐裝筆屑。

③取景框　　要截取風景時，用來代替相機取景器的工具。

④工具箱　　放色鉛筆等畫材的工具箱。

⑤攜帶式座椅

　　鋁製椅腳的椅子既輕又方便攜帶，如果要在複數地點進行戶外寫生時，有一把這種椅子會很方便。

工具箱的內容物

工具箱雖然百元商店就有販賣各式各樣的種類了，但是還是很推薦五金行販賣的工具箱。這種工具箱有各種不同的尺寸。而且裡面隔板可移動的款式很方便。

本人的工具箱裡，都會放藍色、洋紅色、黃色、黑色、白色這五種顏色各 2 支共 10 支左右的色鉛筆。

除此之外還會放 2B 筆芯的自動鉛筆，還有可用橡皮擦擦掉的藍色系百樂魔擦色鉛筆這類草稿圖用畫材，以及普通的橡皮擦、電動橡皮擦跟筆型橡皮擦等數種橡皮擦。攜帶用削鉛筆器 2～3 個。也會放一些夾子什麼的。

關於取景框

在戶外寫生時，有個取景框用來截取視角會很方便。取景框有許多種類，本人都是使用有標記著 F 版、P 版、M 版這些畫布尺寸的取景框。建議可按照描繪作品的用紙尺寸進行區別使用。將右手跟左手的大拇指、食指擺成 L 字形，當作四角取景器是也 OK，只不過用取景框才能更加瞭解正確的視角。

▲ 取景框

▲ 戶外寫生若有取景框會很方便

戶外寫生
好難為情!?

在一本內容是關於寫生的書裡頭講這種話雖然不太合適，不過若是提到戶外寫生，應該也有很多朋友都會敬而遠之吧！而問了有參加本人的色鉛筆教室的學生，結果看來大家好像都很不太能接受呢！

其主要原因似乎是「很難為情」這一點。而當再試著進一步詢問為何會感覺很難為情時，他們的回答通常都是「因為我畫又不好」「被不認識的人看到會想要遮起來」這種對自己的畫沒什麼信心的回答。此時要是有觀看者過往迎來，就會想要逃離現場。想來應該就這種感覺了吧！

實際上，即使是經驗豐富且有在舉辦個展的朋友，還是有人對寫生不太能接受。這可以推測應該是因為自己在家裡慢慢繪製是不會怎樣，可一旦被其他人觀看自己在戶外進行描繪的過程，就會感到很難為情。這實在是感同身受。被別人從背後仔細觀看自己的繪製過程，那真的是一件相當難為情的事情。

因此，推薦站著並在短時間內飛快描繪，然後就馬上移動，接著移動到別的地點後，又一樣在短時間內進行描繪，這種打帶跑畫法，稱之為「畫了就跑」。

色鉛筆寫生不同於水彩寫生，色鉛筆寫生少少的工具就搞定，所以寫生時要活用這股機動力。此外，就算長時間滯留在原地，光線還是會隨時間改變，因此還是20～30分鐘為佳。建議大家可以拿這個時間當作參考基準進行寫生。一開始要短時間進行寫生可能會不太順利。所以，一開始用單色寫生練習就好，等習慣後再慢慢增加顏色數量吧！

不過，在路口轉角這類地方進行寫生時，也有一些地方需要稍微注意一下。

那就是不要被誤認為是在做勘察空屋這類犯罪行為。像是很偏執地關注特定住宅，或是窺視特定用地內部，那都是不可以的。重要的是，寫生時要用從道路路邊環視整體的方式捕捉風景。這點不單是寫生，用手機這類器材進行拍攝時也同樣是如此。記得一定要避免（或看起來像是在）觀察特定住宅的內部。為了以防萬一，都會隨時攜帶畫家的名片，有時也會帶著作品的名信片。

寫生初學者的朋友，建議可以先從自己家裡窗戶看得到的風景開始寫生，不要一開始就走到戶外。接著再到家裡附近的公園隨意寫生。最後等習慣之後再到路口轉角。記得千萬不要偷偷摸摸的，要堂堂正正地「畫了就跑」。

Chapter 3

以色鉛筆描繪寫實風景畫
★實踐篇★

描繪「有一道古門的風景」

　　實踐篇一開始的題材，是位於中野區、哲學堂公園入口附近的一道「古門」。是在晚秋一個天氣很晴朗的早晨造訪的。

　　古老的木造門、樹幹粗壯的樹木、略顯枯黃的草叢以及通往門的道路。就如同各位觀看照片就可得知的，這些要素有許多褐色系的顏色，其中心為一些彩度很低且相當暗沉的色彩。運用四種顏色的色鉛筆進行巧妙混色，將這個色彩表現出來，就是重點所在。

　　創作題材的那道門，其本身並不是什麼多複雜的結構，描繪時記得要確實加上陰影，強調出其立體感。

「秋色之門　中野區哲學堂公園」
F4（333mm×242mm）／四色繪畫＋白色／KARISMA COLOR／
muse TMK POSTER 207g／December 2018

Step1 記得要捕捉出陰影

原本的風景

光

1 要描繪寫實風景，正確捕捉出光線和陰影的關係是很重要的。請大家回想一下 P.38「要呈現出立體感時（關於光線和陰影）」球的範例。描繪這扇「古門」時，也會套用到完全一模一樣的法則。

只不過，這次光線的方向是由右上往左下照射的，因此光線和陰影的關係會跟 P.38 的範例左右相反（下圖）。

高光

光

影
（Shadow）

陰
（Shade）

描繪出陰影後的模樣

光

2 四色繪畫的色鉛筆畫，一開始要用藍色先從陰影描繪上。

記得要仔細觀看光線的方向，將陰影和高光加在正確的位置。高光部分不上色留白也可以，不過也可以在之後用筆刀刮除呈現。

陰影從明亮的陰影到陰暗的陰影，也會有微妙的明暗差異。而這就要一面改變筆壓跟筆觸，一面上色並將其呈現出來。

┃Step2 從分割成9等分的線條決定構圖

1 試著以 P.42「所謂的不同風格的構圖」當中「試著將畫面9等分」的想法為基礎,思考一下這幅風景的構圖吧!

原本的風景

2 將構圖設定成,關鍵重點處會移到畫面9等分時的線條上。不需要很正確地對齊線條,當成是參考基準即可。

在這個範例當中,是從步驟1的那個站立位置接近對象物,讓門的地基左端移到縱線1的線條上,並讓門的地基右端移到縱線2的線條上。

接著再讓門的地基下端移到橫線1的線條上,決定構圖。如此一來,畫面就會產生一股穩定感。

9等分

門的地基左端

門的地基右端

門的地基下端

橫線2

橫線1

縱線1　　　縱線2

3 在戶外實際進行寫生時,並不會將9等分的線條畫在紙張上。因為在寫生時是很重視速度的,就在腦袋裡想像進行描繪吧!

最後在畫室進行正式作畫時,會重新以9等分的線條為基礎,仔仔細細決定出構圖。

三色寫生

現場的戶外寫生，是一項用來準備在家裡的畫室進行正式作畫的重要熱身運動。要將捕捉現場的空氣感跟形象擺在第一優先，迅速地寫生下來。同時還要根據時間和題材，區別運用單色寫生～四色寫生，這次則是以藍色、洋紅色、黃色的三色寫生進行寫生。

1 在寫生之前，先用自動鉛筆稍微畫上草圖。

2 第一個顏色要以陰影為中心，用藍色色鉛筆進行上色。

3 第二個顏色要用洋紅色色鉛筆，上色陰影當中特別陰暗的部分。

4 第三個顏色要以可以感受到光線的部分為中心，用黃色色鉛筆進行上色。

5 戶外寫生完成。到完成為止的所需時間約為10分鐘左右。
這次寫生沒有用到黑色，只用了三種顏色。這是因為光是三種顏色就可以完成陰影跟色彩形象的「備忘錄」任務了。

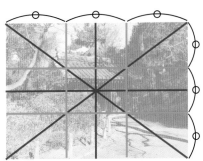

3 在畫室進行正式作畫

Step1 打草稿圖

　　在現場的寫生完成後，就回家裡開始正式作畫吧！首先要打草稿圖。這項作業在後續的任何作品當中，都是一項共通的作業。

1 列印出視角和寫生圖一樣的照片！將照片列印成跟要描繪的尺寸很接近的話，使用起來會很方便。

2 拿紅色原子筆，用尺畫出通過照片中心的縱線和橫線。接著畫出對角線。

3 接著拿藍色原子筆，畫出將上下和左右 3 等分的線條。

4 在紙上畫出中心線、對角線、上下左右的 3 等分線。記得用可以擦掉的色鉛筆或鉛筆畫出所有線條，方便之後可以擦掉線條。

5 一面觀看照片和寫生圖，一面以對角線跟 3 等分線為基準，開始粗略地從構圖上有重要職責的事物上打上草稿。

6 描繪出大略的輪廓後，就將細部描繪上。

7 草稿完成。在草稿階段不要刻畫太多，要透過色鉛筆上色，逐步讓形體明確化。要是在色鉛筆的描繪中，格子不需要用到了，那就用橡皮擦擦掉格子。

Hint

如果要從電腦中列印出照片，若有辦法的話，先在電腦上畫出這些線條再列印出來，那會比較有效率。

Step2 以色鉛筆（藍色）描繪

01

按照上一頁的要領，從粗略打完草稿圖的狀態開始描繪起。

在 P.64 描繪寫生時，有相當強調瓦片屋頂。而瓦片屋頂果然是一種印象會很強烈的事物。因此在這裡進行描繪時，還是要將瓦片屋頂強調得比實際親眼看到的印象還要稍微強烈一點。位於門左右兩邊的樹木也踏實到令人印象很深刻。

光線

02

接下來要進入用色鉛筆上色的階段。首先，用藍色（KARISMA COLOR PC919 Non-Photo Blue）從屋頂的影子、門扉打開後的陰暗處這些陰影處開始上色起。記得要意識著光線的方向，然後像是在清線那樣，將陰影部分塗上顏色。

要像是在清線那樣，將陰影部分塗上顏色

03

描繪出門左右兩邊的樹叢。然後一樣還是以清線的方式,用藍色將陰影塗上顏色。

要描繪瓦片屋頂的凹凸處跟落在瓦片上的樹木影子時,記得也要仔細觀察。

04

用藍色描繪出落在前方低矮草木跟道路上的影子。要將門上瓦片屋頂的凹凸處跟落在瓦片上的樹木影子描繪上時,記得要仔細觀察。如此一來,第一次的藍色上色就結束了。

▐Step3 以色鉛筆（洋紅色）描繪

05

接著用洋紅色（KARISMA COLOR PC930 Magenta）進行上色。以輕盈的筆壓，將洋紅色塗在門跟樹叢等陰影當中特別陰暗的部分。

要意識著草的生長方向由下往上揮動色鉛筆

06 樹葉有轉紅的部分，**洋紅色**要稍微多塗上一點。而畫面前方的低矮草木會是一種有些冬萎的暗沉顏色。這裡也要塗上**洋紅色**。如此一來，第一次的洋紅色上色就結束了。

Step4 以色鉛筆（黃色）描繪

07

接下來用黃色（KARISMA COLOR PC916 Canary Yellow）上色。將黃色塗在樹木、地面和門的木造部分上。

樹木和草的部分因為後面會動用筆刀呈現高光，所以要用較強的筆壓將這裡上色得較為厚實點。而會將黃色塗得較為強烈點，也是有著要將初冬日照呈現出來的意圖在。

要用較強的筆壓上色得較為厚實點

08

畫面右側的樹叢也要塗上黃色。瓦片屋頂的溝槽部分因為有囤積著落葉，所以這裡也要塗上黃色。如此一來，第一次的黃色上色就結束了。

Step5 再次疊上色鉛筆（藍色）

09

再次將藍色疊在整體樹木的綠色上面。

再次將藍色疊在
整體綠色部分上

Step6 用混色調合鉛筆讓顏色融為一體

Before ▶ After

用混色調合鉛筆讓瓦片屋頂的顏色融為一體

Before ▶ After

用混色調合鉛筆讓地面的顏色融為一體

混色調合鉛筆

10

用混色調合鉛筆在地面跟瓦片屋頂上進行混色，讓顏色融為一體。如此一來，色鉛筆的筆觸就會因為混色調合鉛筆的混色而融為一體，並形成一種很沉著的韻味。

Step7 以色鉛筆（黑色）塗上顏色

11

以陰影當中特別陰暗的部分為中心，用**黑色**（KARISMA COLOR PC935 Black）進行上色。

一開始先從門上面的屋頂上色起。要意識著凹凸處，一面突顯瓦片的光輝感，一面塗上顏色。接著，將牆壁跟門扉這些地方的陰影也塗上顏色。

在左手邊上部的樹叢塗上黑色

右手邊的樹叢因為陰影更強烈所以黑色要塗得多一點

12

在畫面左手邊上部的樹叢、右手邊的樹叢、左手邊前面的草木，也塗上**黑色**。因為之後還會動用到筆刀，所以黑色要先多塗一點。

前方的草木也塗上黑色

Step8 接著再疊上色鉛筆（藍色）和色鉛筆（洋紅色）

在天空塗上藍色

在草木塗上藍色

13 天空塗上藍色，並稍微在樹木和草上塗上洋紅色。草木的綠色有洋紅色在裡面就會顯色成略為褐色系，並透過這個方式呈現出冬萎的氣氛。接著將洋紅色再次塗在紅葉部分上，調整彩度。

Step9 疊上色鉛筆（白色）

14

以畫面中的天空、地面、部分瓦片以及粗壯的樹幹為中心，疊上白色（KARISMA COLOR PC938 White），調整整體色調。

塗上白色，就能夠模糊化先前塗上的色鉛筆線條，並使顏色融合成一種很自然的感覺。

Step10 筆刀進行刮除～收尾處理～完成

針葉樹要用尖銳的筆觸

闊葉樹要刮成小三角形

前方的草要刮得很銳利

15 在這裡要用筆刀加入高光。門上部顯露出來的針葉樹，要運用刀頭以尖銳的筆觸進行刮除。闊葉樹的話，要像是在刮成小三角形的那種感覺。前方的草，重點則在於要稍微帶著氣勢，由下往上揮動筆刀，刮得很銳利。

像是特別補強陰影那樣加上顏色進行調整就完成了

16 最後，用前面所使用過的四種顏色（藍色、洋紅色、黃色、黑色）調整各部位的濃度，作畫完成。

描繪「彎曲的河流」

　　下一個題材，是同樣在哲學堂公園內所看到的「彎曲的河流」風景。

　　哲學堂公園裡，有神田川的支流「妙正寺川」流經。這是一條有經過護岸工程處理，好似經常隨處可見，很有東京河流風格。不過，哲學堂公園裡葉子已轉紅的樹木淡淡地映在河面上，且河流邊蛇行邊緩緩流動的風景，同時也是一種會讓人心靈平和的風情。

　　要正確描繪出彎曲的河流是件相當困難的事，請大家試著參考透視圖法的基本要領，仔細觀察後再描繪看看。此外，樹木的顏色以及河面上的倒映要如何對比進行呈現？以及要如何呈現那緩緩流動的水流？這些也都會是重點所在。

「放流秋天　中野區哲學堂公園」

F4（333mm×242mm）／四色繪畫＋白色／KARISMA COLOR／
muse TMK POSTER 207g／August 2018

Step1 要思考「遼闊感」和「景深感」

步行在哲學道公園裡時，一座橫跨在緩緩彎曲的河流上有著淺藍色的橋停留在眼睛裡。這構圖似乎會很有意思，所以就試著將它寫生下來。

在你覺得「好想要將這幅風景畫下來喔！」的時候，會有許多著手方法，而這裡將會試著以那座顯露在後方深處的橋梁為重點，留意橫向方向的「遼闊感」以及縱向方向的「景深感」思考其著手方法。

試著留意橫向方向的「遼闊感」

若是以橋梁為重點留意橫向方向的「遼闊感」，那麼橋左邊的公園模樣跟右邊的銅像這些事物就會映入到眼簾裡。

試著留意縱向方向的「景深感」

若是以橋梁為重點留意縱向方向的「景深感」，那麼彎彎流動的河流和綻藍天空就會映入到眼簾裡。橋後方深處的紅葉也會令人印象深刻。

Step2 要「橫向構圖」還是「縱向構圖」？

原本的風景

這幅風景裡，有許多讓人想描繪的要素，如彎曲的河流、跨越在後方深處的橋梁以及在橋梁後面瀰漫開來的紅葉雜樹林等。這時的構圖就會隨著要以哪個要素為主題而有所改變。

橫向構圖

重視橫向遼闊感的橫向構圖。好像變得有點很難看出主題是什麼……

縱向構圖①

將視平線擺於畫面正中間一帶的縱向構圖。這個構圖也可以以橋梁為主，呈現天空、雜樹林、河流。

縱向構圖②

將視平線往上挪的縱向構圖。如果想要將河流的水面描繪得再更詳盡點，相信這個構圖應該會很不錯。

縱向構圖③

將視平線往下挪的縱向構圖。如果是那種天空有夕陽、卷積雲這一類特徵的情況，那麼這個構圖也是可以呈現出一些有趣之處。

Step3 決定構圖

原本的風景

評估的結果，決定用上一頁的「縱向構圖①」進行描繪。描繪時記得要接近橋梁來決定要站立的位置，以便易於作畫。

要實際進行寫生時，位於左邊公園的人物跟右下的草這些不需要的，就省略掉。

構圖敲定

找出 K 構圖

　　在思考構圖方面，還有一點建議可以記住的，那就是找出「K」字。

　　比方説，若是將電線桿跟大樹這類垂直方向的創作題材，配置在畫面左邊約 1/3 處，接著讓道路跟住宅分別配置成，有如從右斜上和右斜下匯聚過來的二條線條，這樣就會剛好形成一個如同「K」字形的骨架。

　　接著若再將這個骨架跟 9 等分的線條搭配組合起來，那就能夠營造出一個具有移動感的構圖了。像右邊這幅畫，就是讓右側的護岸以及右方深處遠景的鐵塔順著樹木的流動方向集中到橋梁上，再加上幾乎呈垂直方向的河流，營造出一個「K」字。

2 戶外寫生

/Step1 以自動鉛筆打草稿

在現場的戶外寫生，記得要將捕捉當場的空氣感跟印象視為第一優先，迅速進行寫生。因此一開始要先用自動鉛筆稍微打個草稿。

從作為重點的橋梁開始描繪起。

將彎曲的河流描繪出來（描繪方法請參考P.82）。

將雜樹林、河流左岸跟右岸等位置標記出來。

用自動鉛筆畫出來的草稿完成了。這個階段的草稿，要先描寫成差不多是稍微簡單標記橋梁、河流、雜樹林這些事物的位置就好。

Step2 以色鉛筆（藍色）寫生

最一開始用藍色，重點就是要確實掌握陰影並呈現出立體感。陰暗處要確實將藍色塗上。注意明亮處特別是河面，因為河面會很閃亮，所以別塗上藍色，要確實保留紙張的白底顏色。樹木的紅葉部分也要注意別塗上太多藍色。

藍色的寫生作業結束。陰影的模樣已經掌握得很足夠了，因此也可以在這個時間點讓寫生告一段落。

Step3 以色鉛筆（洋紅色）寫生

在塗上洋紅色時，要把藍色所營造出來的陰暗處再更進一步地強調出來。只不過，河面還是要呈現出那種閃亮感，所以在塗上洋紅色時，記得不要讓紅色在藍色上面有過多重疊，而是要讓兩種顏色混合在一起。此外，紅葉的部分因為紅色感會很強烈，所以即使是沒有藍色的地方，也要確實將洋紅色塗上。

Step4 以色鉛筆（黃色）寫生

黃色的上色概念，就是要在明亮河面和天空以外的地方，很均勻地塗上整片黃色。此時黃色與藍色產生反應就會形成綠色，與洋紅色產生反應就會形成橘色。而在藍色與紅色上色得很均勻的地方加入黃色，則會出現褐色系的顏色。因為就算沒有塗上黑色，還是有掌握到紅葉的形象，所以是用藍色、洋紅色、黃色的這三色寫生結束寫生作畫。

彎曲的河流（道路、鐵路）的描繪方法

在風景畫當中，會有很多描繪彎曲的河流、道路跟鐵路這類事物的機會。這時應用 1 點透視圖法（P.41）就能夠很簡單地將其描繪出來。

試著描繪出這幅畫裡面那種緩緩彎曲的道路。
一開始先以 1 點透視圖法為根據找出視平線。

接著，描繪出朝向消失點①的道路透視線。

然後，找出消失點②畫出透視線。消失點②也一樣會在視平線上。如此一來，就成功描繪出彎曲的道路了。

如果想要畫成一條更彎曲的道路，同樣地，只要找出消失點③畫出透視線就 OK 了。

彎曲的河流、道路、鐵路範例

個人的作品有很多是以彎曲的河流、道路、鐵路為創作題材。這裡就來介紹其中一部分作品。

「晚秋　南房總市岩井」（一部分）
彎曲的河流

「Cat Street　北區上十條」
彎曲的道路

「袋小路　文京區小日向」
彎曲的道路

「沿線風景　豐島區高田」
彎曲的鐵路

Step1 以色鉛筆（藍色）描繪

在現場的寫生完成後，就回家裡開始正式作畫。

01

按照 P.65 的要領，從粗略打完草稿的狀態開始描繪。一面留意寫生時所感受到的透視效果和河流流向，一面大膽地描繪出來。在這個階段只要畫出大略的構圖即可。

02

接下來終於要進入色鉛筆上色的階段。首先，用藍色從河流護岸跟橋梁這些地方的陰影開始上色。陰暗部分，筆壓要較強點。

陰暗部分要用
較強的筆壓上色

03

周圍的樹木也用藍色加上陰影。在這個時候，要稍微留意樹木的種類（是常綠闊葉樹還是落葉樹）。在前方也可以看見針葉樹。針葉樹要用較長的線條描繪，闊葉樹則要用較粗較短的線條。

針葉樹

闊葉樹

針葉樹要用較長的線條
闊葉樹要用較粗較短的線條
描繪

04

緊接著河面用藍色上色。整體而言，要以橫向方向輕輕地描繪出又細又短的線條，將波浪的陰暗面塗上顏色。左側前方有一道呈上下方向的鋸齒狀波紋。這道稍微有些暗沉的波紋，也要動作很細微地一面左右擺動著色鉛筆，一面將其描繪出來。
如此一來，第一次的藍色上色就結束了。

河面要以橫向方向輕輕地描繪出又細又短的線條將波浪的陰暗面塗上顏色

05

緊接著，要用**洋紅色**進行上色。首先要從河流的護岸周邊開始上色起。上色時的感覺，與其說是要塗成紅色，不如說是要強調 **Step1** 時用藍色加上去的陰影。

要強調上一個步驟時
將藍色加上去的陰影
塗上紅色

06

同樣地，用**洋紅色**將樹木的陰影強調出來。畫面中央的樹木因為樹葉已經有轉紅了，所以幾乎不含藍色。這裡就要運用**洋紅色**加上陰影，將紅葉的感覺呈現出來。如此一來，第一次的**洋紅色**上色就結束了。

用紅色塗上紅葉的陰影

Step3 以色鉛筆（黃色）描繪

07

接下來要用黃色上色。

首先從護岸左側開始上色。綠色部分要以交叉線法塗上顏色，讓整體綠色都很均勻。筆壓則用中等力道。

以交叉線法
塗上顏色
讓整體都很均勻

08

右邊的護岸和遠景的樹木也要很均勻地將黃色塗上去。遠景的樹木有反射在河面後方，因此在這裡也要塗上黃色。這部分要用稍微較輕點的筆壓淡淡地上色。

如此一來，第一次的黃色上色就結束了。黃色在最後會成為要用筆刀刮除呈現反射時的底色。因此訣竅就是要確實塗上黃色。

09

接著要來塗上第二次藍色。這裡要將藍色疊在黃色上，將樹木的綠色呈現出來。上色時要以交叉線法將藍色很均勻地塗在整體上。筆壓約中等力道。

右邊護岸的混凝土部分也要先稍微塗上藍色。

在黃色上面加上藍色
呈現出樹木的綠色

10

再來要塗上第二次洋紅色。以交叉線法，將洋紅色很均勻地塗在中央深處的整體紅葉樹木上。

接著也在綠色樹木的陰影部分加入洋紅色，將陰影塗得再更深色一點。

以交叉線法將紅色很均勻地塗在紅葉樹木上

Step5 以色鉛筆（黑色）描繪

11

接下來要上黑色。首先將黑色塗在護岸部分的陰影上，將立體感強調出來。

闊葉樹要用短線條
塗上陰暗面

針葉樹木也要
塗上陰暗面

12

闊葉樹的樹葉，要以黑色用短線條塗上顏色，呈現出陰暗面。
針葉樹的樹葉，則要用較長的線條塗上顏色，呈現出陰暗面。
中央深處的紅葉樹木、位於右手邊深處遠景部分的樹木以及建築物，也都要以陰暗面為中心，將黑色塗上。

針葉樹要用較長的線條
塗上陰暗面

13 將**黑色**塗到河面上。要從中央深處用短橫線呈現波紋。這個時候,不要完全將**黑色**塗到一開始加的**藍色**跟**洋紅色**上面,要用一種像是要讓**藍色**跟**洋紅色**從**黑色**的縫隙中冒出來的感覺。如此一來,就能夠呈現出河面的閃亮感。

14 朝著河面的前方將**黑色**塗上。前方右側要塗成一種橫向線條慢慢變長的感覺。前方左側則要用一種在描繪短鋸齒狀曲線的感覺塗上。

Step6 疊上色鉛筆(白色)

15

接下來疊上白色。
將白色塗到護岸部分、天空跟河面上,就能夠模糊化先前塗上的色鉛筆線條,並讓顏色融合成一種很自然的感覺。

在天空疊上白色讓雲朵的輪廓融為一體

在護岸部分疊上白色讓質感融為一體

在河面疊上白色讓波紋融合成一種很自然的感覺

Step7 以筆刀進行刮除～收尾處理～完成

16

接下來要運用筆刀，呈現樹木的高光。

闊葉樹要稍微橫握筆刀，讓刀頭可以大範圍地接觸到畫面。針葉樹則要直握筆刀，讓筆刀很尖銳地接觸到畫面。

紅葉樹木、右方深處的樹木也要動用到筆刀。位於遠處的樹木要用只有刀尖部分接觸到畫面的方式去細細刮除，呈現出遠近感。

用筆刀刮出樹木的高光

17

最後，將前面所運用過的四色（藍色、洋紅色、黃色、黑色）再塗到河面上一次，強調紅葉的倒映和陰影。

接著調整各部位的濃度，完成作畫！

運用藍、紅、黃、黑
強調河面的紅葉倒映和陰影
進行收尾處理

描繪「有都電在行走的風景」

　這次的題材主題是「鐵道」。鐵道在風景畫當中，也是會發揮出一股很巨大的存在感。電車的車輛雖然也是如此，但鐵路的軌道跟車站這一類事物更重要，還可以呈現出一股旅行風情跟一丁點的非日常感。這次就來描繪看看在東京碩果僅存的路面電車「都電荒川線」的景象。地點是在豐島區雜司谷。一條彎曲的鐵路，同時一輛單節車廂的火車從另一頭駛來。記得要意識到上午的光線方向，將軌道跟道碴（Ballast）的陰影表現和質感表現確實描繪出來。

「有都電行走的風景　豐島區雜司谷」
F4（333mm×242mm）／四色繪畫＋白色／KARISMA COLOR／
muse TMK POSTER 207g／November 2018

1 在開始描繪之前

Step1 火車描繪方法的重點

要將火車描繪得很正確，乍看之下好似很難，但其實只要將透視圖法的基本要領牢記在心，就可以描繪得很不偏不倚。

視平線
消失點

1 若是將火車當作也是風景中的一個要素，那麼其透視線就會跟其他要素（道路跟建築物等）一樣，都會聚集在一個消失點上。

2 一面將左圖的立方體記在腦海裡，一面抓出形體並描繪細部，完成火車的作畫。

Step2 鐵路描繪方法的重點

圖 A

彎曲的鐵路（**圖 A**）與前項的「彎曲的河流」描繪方法，基本上是一樣的，但鐵軌的陰影上法是有一個訣竅的。

鐵路的鐵軌其剖面會是一個中文「工」字（**圖 B**）。

鐵軌的上面因經常有車輪在磨擦，會像有拋光打磨過般發光，所以這個部分記得注意千萬不要塗上顏色。

側面部分有凹陷到內部，會形成一個陰暗面並顯得相當陰暗，所以這個部分要確實地塗上黑色。

下面部分雖然是朝上，但會因為鐵路本身的影子而變得稍微有點陰暗。

上面

下面部分

側面部分

圖 B

2 戶外寫生

四色寫生

要依據會有許多鐵路跟車輛這類金屬製的結構物以及會有早晨太陽照射在上面這兩點，迅速捕捉出光線和色彩。這次是以四色寫生描繪寫生圖。

1

用自動鉛筆（2B）粗略地打一下草稿。

2

先用藍色將陰影塗上顏色。

3

用洋紅色上色陰影當中特別陰暗的部分。

4

用黃色將樹木這些綠色的部分塗上顏色。

5

用黑色補強陰影。如此一來，四色寫生圖就算完成了。寫生所需時間大約為10分鐘左右。

Step1 以色鉛筆（藍色）描繪

在現場的寫生完成後，就回家裡開始正式作畫。

01

按照P.65的要領，從粗略打完草稿圖的狀態開始描繪起。

視平線將會在下 1/3 處附近的線條上。鐵路的彎曲記得要描繪得很有動態感。細微要素的話，只要大略的構圖即可。

02

接下來終於要進入用色鉛筆進行上色的階段。

首先，用藍色上色左側的電線桿、月台及鐵路的陰影。特別是鐵路的陰暗部分，要用較強的筆壓上色。

鐵軌的陰暗部分
要特別用較強的筆壓上色

03 右側的樹木跟電線桿以及都電的車輛,也都加上陰影。這幅畫雖然描繪的是都電,但主角並不是車輛而是鐵路。記得要將這一點時時牢記在腦海裡。

04 將鐵路的道碴描繪出來。描繪時,要用細微線條將道碴的陰暗面隨機描繪出來,而不是很仔細地一個一個去描繪。此外,用有點圓頭筆尖的色鉛筆描繪會比較有感覺。

05 周邊的民宅跟草叢這些地方,也都加上陰影。如此一來,第一次的藍色上色就結束了。

06

緊接著，要用**洋紅色**上色。先從畫面左側開始上色。

紅色車輛會有一股存在感，因此車輛上有光線照射到的部分（沒有用藍色上色的部分＝天花板附近的線條跟門）也要塗上**洋紅色**。

其他部分上色時，要強調在上一個步驟時用藍色加上去的陰影，而不是畫成紅色。

道碴部分
要隨機塗上顏色

07 因為早晨太陽是從畫面左側深處照射過來的，所以部分電線桿的左側會有高光形成，其他大部分則是會形成逆光且變得很陰暗。因此要將較為強烈的**洋紅色**疊在陰影上。道碴部分不需要照著藍色陰影塗上**洋紅色**，而是要以細微線條隨機塗上顏色。

Step3 色鉛筆（黃色）～混色調合鉛筆

08 接下來要以黃色上色。
綠色部分要以樹木跟低矮草木為中心，並用交叉線法將黃色均勻地塗在整體顏色上面。筆壓則用中等力道。道碴部分也均勻地稍微塗上黃色。

Before

用混色調合鉛筆讓色鉛筆的線條融為一體。

After

09 先在天空、火車、建築物跟電線桿這類想要去除色彩斑駁處的部分，使用混色調合鉛筆來進行調合，讓色鉛筆的線條融為一體。

Step4 以色鉛筆（黑色）描繪

10 接下來要上**黑色**。將**黑色**塗在前方月台的地基部分跟左側的電線桿上。特別是左側的電線桿，因為這部分會是這個構圖當中最近的近景，所以要稍微一面仔細觀察，一面加上陰影。

11 電車的轉向架部分、窗戶還有右側的月台也要將**黑色**塗在陰影上。

12 在鐵路塗上**黑色**。鐵路其剖面會是一個中文的「工」字。請參考 P.94「鐵路描繪方法的重點」加上陰影。

13 在道碴部分塗上**黑色**。要以短線條隨機塗上。

Step5 再次疊上色鉛筆（藍色）

14

這裡再次稍微塗上藍色。特別要以陰影部分為中心塗上顏色。將藍色疊在陰影上，就能夠呈現逆光的強度。

將藍色疊在陰影部分上

Step6 在天空疊上色鉛筆（白色）

Before

在天空疊上白色

▼

After

就會成為一種很清爽的色調

15 在天空疊上白色，畫成一種很清爽的色調。

Step7 以色鉛筆（黑色）描繪高架電線

16 用**黑色**描繪出那些拉滿在鐵軌之上的複雜高架電線。高架電線在
有鐵路的風景裡，會是一個重要性僅次於鐵軌的舞台裝置（只限
於經過電氣化的鐵路就是了）。只不過，要是描繪得太濃密太粗
壯會顯得很煩人，因此要削尖筆頭，將高架電線描繪得很鮮明。

以鮮明的黑色線條
描繪高架電線

Step8 以筆刀進行刮除～收尾處理～完成

在樹木下刀進行刮除

在道碴部分下刀進行刮除

在低矮草木
下刀進行刮除

17 拿筆刀在樹木跟低矮草木下刀進行刮除呈現高光。在此風景當中，因為樹木並不是主角，所以稍微刮除一下就好。道碴部分也要以陰暗部分為中心，稍微下刀刮除一下。

18

整體而言稍微有種缺少紅色感的感覺，所以要再以道碴部分跟車輛為中心塗上洋紅色。最後對各部位的顏色感進行微調整，作畫完成。

描繪「二條斜坡」

　這次題材，主角是「坡道」。在風景當中的坡道，光是有其存在，就可以帶給觀看者一種三次元的遼闊感。此外，無論是上坡還是下坡，都可以讓人懷抱著「斜坡的盡頭可以看見什麼？」的期待感。相信可說是個會讓人興奮不已的創作主題。只不過，實際親眼看到的斜坡跟照片中看到的斜坡，有時印象會不一樣。因此陡峭的斜坡在描繪時或許可以捕捉得稍微較誇張點也沒關係。這個題材是在東京都內某個住宅區所發現到的，上坡和下坡混雜在一起，令人印象很深刻的一幅景象。就讓我們一面欣賞這個帶有高低差且具有動態感的構圖，一面將其描繪出來。

「有斜坡的分岔道路　板橋區志村」
F4（333mm×242mm）／四色繪畫＋白色／KARISMA COLOR／
muse TMK POSTER 207g／November 2018

Step1 要縱向構圖？還是橫向構圖？

縱向構圖

橫向構圖

如果要描繪坡道的高坡度魄力，那擺成縱向構圖並只描繪左側的斜坡也是可以。不過這次是以讓上坡跟下坡都容納在一個畫面裡為目標，所以是選擇了橫向構圖。

只採用了一條斜坡的縱向構圖。這種構圖雖然很有魄力也很不錯……

這次就試著以讓上坡跟下坡都容納在一個畫面裡的趣味性為目標，用橫向構圖描繪看看吧！

Step2 記得要掌握二條斜坡其各自的消失點

坡道會有各自的消失點。上坡的消失點◎會在比**視平線**還要上面的地方，而下坡的消失點◉會在比**視平線**還要下面的地方。記得要仔細觀察，小心免得混亂了。

視平線

◎……上坡的消失點
◉……下坡的消失點

坡道的描繪方法

在風景畫當中，也常常會有描繪坡道的機會。而這跟彎曲的河流（P.82）一樣，都會有描繪坡道方面的習慣規則，因此建議可以先牢記在心。下方範例是最簡單最基本的一條平坦直線道路，在途中變成上坡時的範例。這個範例請大家配合 P.40「透視圖法的迷你知識」一起閱覽。

1 首先，找出眼前那條平坦道路的**視平線**並尋找**消失點**①。

2 從**消失點**①朝上方拉出一條垂直的線條，並決定斜坡上端的起始點（✕）。而這個起始點就會是斜坡上端的消失點（**消失點**②）。

3 在平坦的道路上面，畫出一條代表上坡起始處的水平線條。

4 將**消失點**②與上坡起始處的線條連接起來。

5 畫出代表上坡頂點的水平線條。

6 最後擦掉不必要的線條，上坡就完成了。

四色寫生

　　二條坡道會是重點所在。記得要讓視線上下移動，同時也讓目光朝向中央的綠色，進行寫生。這次會以四色進行寫生。

1　一開始先用自動鉛筆打草稿。二條斜坡、稍微偏畫面右邊的電線桿、左端的電線桿、右端的石磚護欄、斜坡上面的民宅，這些乃是重點所在。要大略決定好這些點，將寫生描繪出來。

2　確認光線的方向（這幅畫的話是來自畫面左方）並以陰影為中心，用藍色將陰影描繪出來。畫面中央、位於二條斜坡之間的樹木有營造出一片相當濃郁的綠色，因此要一面跳過在光線照射下閃閃發亮的地方不上色，一面很仔細地將藍色塗在陰影上。
　　此外，形成在左側斜坡上的建築物影子也要用藍色塗上顏色。民宅的屋簷下以及電線桿的陰影也別忘了要塗上去。

3 用**洋紅色**帶著一種要強調陰影當中特別陰暗的部分，以及強調用藍色所營造出來的陰影的感覺進行上色。而樹木也會有冬天時期特有的暗沉感，所以要加上**洋紅色**。電線桿這類可以看見褐色系的地方也同樣如此。

4 以樹木的綠色部分為中心塗上黃色。不要讓這些地方帶有太大的濃淡區別，要上色得很均勻。而道路反射鏡這類橘色系的地方也要加上黃色。

5 最後用**黑色**補強陰影。雖然光線是從左側照射過來的，但整體而言會稍微有一點逆光的感覺。住宅跟電線桿這類朝向畫者的那一面會變成是陰暗面，而朝向著左側的那一面則會發光。這時若是不偏不倚地在分界上塗上**黑色**，光線就會獲得強調。整體而言，要以一種讓畫面帶有強弱區別的感覺來進行上色。如此一來，四色寫生圖就完成了。寫生所需時間約為20分鐘。

Step1 以色鉛筆（藍色）描繪

在現場的寫生完成後，就回家裡開始正式作畫。

01

按照P.65的要領，從粗略打完草稿的狀態開始描繪。

分岔成二條的坡道是一種讓人印象很深刻的風景。視平線會在下 1/3 處這一帶。中景的電線桿會在右1/3處，而斜坡上面的民宅則會在左1/3處。這裡在描繪時是讓上下左右全都比寫生時還要具有遼闊感。

02

接著用藍色上色。

畫面的左側會有強烈的光線照射過來。畫面左端的電線桿在逆光的影響下，會形成一種剪影圖狀。而因為金屬環扣具會發亮，所以要單獨跳過這裡，將其他部分上色得深色點。

在電線桿左邊的樹木因為並不是主題，所以在呈現上用不著太正確，大略正確即可。

民宅周邊樹木因為是中景～遠景，所以葉子形體用不著太過留意，用一種像是在拿圓筆頭色鉛筆戳壓出短線條的感覺呈現即可。

03

接著將中央的樹木陰影也上色。樹木
會隨著慢慢移到中央部位,而漸漸變
成近景,因此要稍微意識到葉子的形
體。位在中央電線桿旁邊的葉子,則
要一面留意葉子的方向等細節,一面
描繪上。

中央部位的電線桿也會有影子形成,
所以要單獨跳過金屬環扣具,將整體
電線桿上色得很深色。同時右側道路
整體而言也會有影子落下,因此要以
中等力道的筆壓進行上色。遠景的建
築物則要用輕柔筆壓,上色得較為含
蓄點。

04

上色右端樹木的陰影。這裡也會是近
景,因此稍微意識到葉子的形體。之
後以略為輕柔的筆壓將落在左側坡道
上的樹木影子塗上顏色。樹木的高光
部分則是幾乎沒有上色。

Step2 以色鉛筆（洋紅色）描繪

05

用洋紅色，以一種像是在強調陰暗部分的感覺上色。上色的地方有因為逆光而成了剪影圖狀的電線桿、民宅的屋簷下跟右邊深處的道路等地方。此外，有塗上紅色塗料的左側坡道跟道路反射鏡的橘色部分也要塗上洋紅色。

06 樹木的陰暗部分、石磚護欄跟前方的柏油路也用輕柔筆壓塗上洋紅色。樹木的高光部分在這個階段仍然還是不塗上顏色。如此一來，第一次的洋紅色上色就結束了。

Step3 以色鉛筆（黃色）描繪

07

接下來要用黃色上色。
在這個階段，要用較強硬的筆壓，
將黃色塗在包含有光線照射到的整
體樹木上。而這裡加在樹木上的黃
色，就會成為在收尾處理階段，用
筆刀呈現高光時的底色。因此，要
重複上色得稍微厚實點。上色斑駁
不均的部分不必太在意。

用較強硬的筆壓重複上色得厚實點

08

民宅的牆壁、石磚護欄、柏油路表面也會稍微含有點黃色。除了遠
景之外，整體畫面都要稍微加入點黃色，呈現光線的溫暖感。

09

接下來要加入第四種顏色的**黑色**。黑色要以深色陰影部分為中心上色。中央部位的樹木和第一種顏色的作畫一樣，不要意識葉子的形體，而是要以一種在用圓頭色鉛筆戳壓出短線條的感覺將其描繪出來。

10

中央部位電線桿旁邊的樹木因為會變得相當陰暗，所以不要意識葉子的形體，要大膽地塗上黑色。位於坡道中段的路燈桿、標識跟道路反射鏡這些地方上色時則跳過不上色。
右側深處的路面也要稍微塗上**黑色**。
畫面右側的道路反射鏡背面側、遠景的建築物跟近景的石磚護欄砌縫，也要塗上**黑色**。
落在道路柏油層上的影子、坡道中段的路燈跟標識也要疊上**黑色**。

11

將**黑色**塗在右端近景的樹木上。這裡因為是近景，所以要意識到葉子的形體。特別是樹梢部分可以清楚看出葉子的形體，因此這裡塗上顏色時，要削尖筆尖描繪出葉子的形體。

/Step5 再次疊上色鉛筆（藍色）和色鉛筆（洋紅色）

12

先稍微塗上第二次的藍色。建築物跟電線桿要以陰影部分為中心，用輕柔筆壓塗上顏色。樹木要用中等力道的筆壓上色得很均一。天空則是要用輕柔筆壓的交叉線法塗上顏色。

建築物跟電線桿
要以輕柔筆壓上色陰影部分

樹木要用
中等力道筆壓上色得很均一

天空則要用輕柔筆壓的
交叉線法上色

13

塗上第二次洋紅色。整體樹木有洋紅色在裡面，就會形成一種帶點褐色系的顏色。如果要描繪新綠的常綠樹，那是不需要這麼做，但如果是晚秋或初冬的常綠樹，那這樣做就能更呈現出季節感了。
左側坡道也再次塗上洋紅色，提高濃度。

▌Step6 以混色調合鉛筆和色鉛筆（白色）讓顏色融為一體

用混色調合鉛筆
讓建築物這些地方的顏色
融為一體

天空要用混色調合鉛筆和白色
讓顏色融為一體
並處理得更加滑順

14 這裡要先在天空跟建築物、電線桿這類想要去除色彩斑駁處的部分，使用**混色調合鉛筆**進行調合，讓色鉛筆的線條融為一體。而天空則要再塗上白色，將天空處理成一種更加滑順的感覺。

▌Step7 接著再疊上色鉛筆（黑色）

在樹木的陰影疊上黑色
提高對比

15 整體樹木似乎對比有些不足，因此再次用**黑色**強調陰影。

/Step8 以筆刀進行刮除～收尾處理～完成

16

對中央部位的樹木跟低矮草木下刀進行刮除，呈現出高光。在這個風景當中，因為樹木擁有相當強烈的存在感，所以要稍微細心地進行刮除。位於中央部位的樹木，其後方比較深處的部分，要運用刀頭細細刮除，而位在前方近處的部分則要稍微意識著葉子的形體，用稍微略長的線條進行刮除。

中央部位
後方深處的樹木
要運用刀頭
細細刮除

位於前方近處的部分
要稍微意識著葉子的形體
用稍微略長的線條進行削除

用黑色描繪電線

17

最後，用**黑色**補畫上電線，並對各部位進行微調整後，作畫完成。

描繪「公園的流水處」

東京都中野區的哲學堂公園裡有河流跟池塘，還有一條細細的水道流經其間，是個水源很豐富的地方。若是順著這條水道一路行走過去，會有一個沿著高低不平處流落而下，像是小瀑布的地方。現在就來描繪看看這地方吧！

以水為主題描繪時，應該注意的地方有「光線反射」「光線穿透」以及「流動感」這三者。關於「反射」與「穿透」這兩者，有一些像是玻璃這類的個體物質，也是會擁有這兩者的特徵，但本身為液體的水，就要再增加上「流動感」了。特別是水流很激烈的地方跟有波浪的地方，在這些地方如何呈現出這個流動感，將會是一大重點所在。

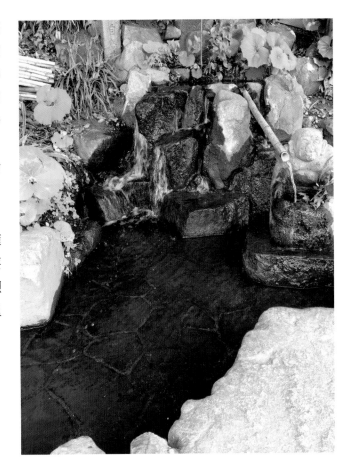

「小名瀑　中野區哲學堂公園」
F4（333mm×242mm）／四色繪畫＋白色／KARISMA COLOR／
muse TMK POSTER 207g／December 2018

用來表現水的三個重點

　　要表現水，會需要「光線反射」「光線穿透」以及「流動感」這三個特性。掌握這些特性進行描繪，就是表現寫實風「水」的重點所在了。

光線反射（倒映）

　　若是從斜上方觀察池塘、湖泊跟流動很緩慢的河流，以及形成在道路上的水窪這類很少流動的水面，就可以確認並看到水面就像鏡子一樣，周邊的物體都會倒映在其上。

　　此時若是仔細注意觀察，會發現那些倒映全都是以一條水平線條為軸線，並上下反轉倒映在水面上的。這些倒映不同於陰影，並不會受到光線方向的左右，倒映時一直都是上下反轉的。

若是斜斜地觀看寧靜的水面，水面上會出現「反射（倒映）」。

光線穿透

　　接著若改成從有點正上方觀望同樣很少流動的水面，會發現反射會稍微減弱，並可以觀察到水中的模樣。如果是一些低淺的河流跟池塘，有時還可以看見水底跟在游動的魚。

　　不過絕大多數情況，穿透都會同時跟反射一起映入眼簾。若視線相對於水面是傾斜的，或是陽光是直接照射到水面的，那水面上也會出現反射現象。

「穿透」和「反射」的比例會因為自上方觀望時角度的不同而有所改變。

流動感

　　水常常會因為高低差這類的地理條件跟起風這類的氣象條件，而有所流動。

　　在海洋、大河跟巨大湖泊這類水量很大的地方，其流動感會變得相當巨大。流動感一旦變得很巨大，就會產生波浪，然後就會帶來混濁，這時反射跟穿透就會幾乎都看不見。

　　相反的，池塘跟水窪這類水量很小的地方，流動感也只有漣漪的程度而已，因此就會跟反射、穿透共存。

「流動感」會因為水量大小而有所改變，並跟「反射」「穿透」共存。

2 戶外寫生

四色寫生

有水在流動的寫生圖，是一種非常難的寫生圖。記得不要讓自己太過於神經質，就一面觀看著水的流動感，一面大略將水描繪出來。此外速度感也很重要。這次會以四色寫生描繪寫生圖。

1

先從藍色開始描繪起。描繪之前要觀察水流的大致形體跟地點。那些因為岩石這些突起物而使得水流分岔的地方跟陰暗面，要將顏色描繪得很濃郁。

2

用洋紅色進一步強調陰影。水流也會有很微妙的凹凸，並有陰暗面形成。此外周邊的岩石這類可以看見褐色的地方，也要加上洋紅色。

3

以水流背後的草木跟岩石的明亮面這些部分為中心，加上黃色。水流因為想要留白，所以是處理成沒有含帶太多黃色。

4

最後用黑色強調陰影。下方水面和岩石之間的分界線會發出白光，因此要將黑色塗在與白色之間的分界上，強調反射。竹筒也要含有黑色，畫得很有立體感。如此一來，寫生就完成了。寫生所需時間約為20分鐘。

Step1 以色鉛筆（藍色）描繪

在現場的寫生完成後，就回家裡開始正式作畫。

01

按照 P.65 的要領，從粗略打完草稿圖的狀態開始描繪。

水的特徵為「光線反射」「光線穿透」以及「流動感」這三項。在這個流水處，要特別意識到「流動感」將水描繪出來。

上部會有一個有水湧現出來的地方，同時會有幾道水流，從該處沿著岩石之間流落下來。另外還會有水順著竹筒往石像流落，各條水流都會注入在畫面下部的池塘裡。最後將有岩石的地方粗略畫出草稿圖。

02

用藍色上色。光線方向是從面向畫面的稍微右上方照射過來的。因此一開始，要從那些岩石上因為陰影而變得很陰暗的地方開始上色。

03

位在岩石與岩石之間的縫隙會顯得相當陰暗，而岩石和水面的分界會被水沾濕，並從原本的岩石色彩變化成一種陰暗顏色，因此要仔細觀察後，再用藍色塗上顏色。

從上方流落的水流要跳過留白，不塗上顏色。不過那些可以從水流中稍微看到裸露岩石的地方，跟那些因為影子而變得有些陰暗的地方，就要沿著水流一面揮動色鉛筆，一面輕輕地上色。而這個作畫就會將「流動感」水的特徵給呈現出來。

04 湧出的水其背後的草和岩石也要用藍色上色。這裡也要跳過葉子跟岩石形體不上色，並以陰暗部分為中心塗上顏色。

05 緊接著畫面下部的水池也用藍色上色。水流的流落，會形成一個同心圓狀的波紋。要描繪出這道波紋的陰暗面，表現出水的「流動感」特徵。

06

顯露在水池底部的石磚道路紋路，要跳過砌縫用藍色上色。此作畫就會將「光線穿透」這個水的特徵給呈現出來。
此外，波紋和波紋之間會有光線照射到，而變得很明亮。這時要用跳過這裡不上色，將「光線反射」這個水的特徵給呈現出來。

07

位於裸露的岩石跟葉子的部分，進一步塗上藍色，強調陰影。其結果相當有立體感。如此一來，第一次的藍色上色就結束了。

08 用第二種顏色的**洋紅色**，以輕柔的筆壓將裸露的岩石跟水流很陰暗的部分進行上色。

09 將**洋紅色**也塗在上部的裸露岩石跟水面中。葉子跟草在之後想畫成綠色，所以此刻並不塗上**洋紅色**。

10

用第三種顏色的黃色，將整體塗上顏色。

含有黃色會令草跟葉子變成綠色，而岩石會變化成褐色系～橘色系。

水面則會帶有綠色～紫色～褐色這些很複雜的色彩，這個變化也會連結到光線反射的表現上。

▌Step3 以色鉛筆（黑色）描繪

11 接下來要用第四種顏色的**黑色**，以深色陰影的部分為中心進行上色。一開始先從中央部位的裸露岩石開始上色。這裡跳過水流不上色留白，將水的反射突顯出來。

12 位在裸露岩石上部的寧靜水面就像一面鏡子一樣，會使得位在水面更上部的葉子、樹木跟岩石都映入其中。因此要將**黑色**塗在這些映出來的葉子跟樹木的縫隙上。

草木的陰影
要塗上黑色

水面波紋的分界處
要塗上黑色

13

將**黑色**塗在畫面左端的裸露岩石和草木上。陰影經過強調，就會令光線感增強。
水面的波紋也要疊上**黑色**。在這個時候，記得要留意與岩石的分界處會有很細微的白色反射。重點就在於上色要確實跳過這些反射。

14 草木的綠色稍微有點明亮，使得黃色感很強
烈，因此這裡要稍微疊上藍色，調整綠色的
色調。

15 將洋紅色疊在裸露的岩石跟水面上，強
調褐色系顏色。

用混色調合鉛筆
讓顏色的斑駁不均融為一體

用白色讓線條很滑順地融為一體

16

在想要去除顏色斑駁處的部分，使用**混色調合鉛筆**
進行調合，讓色鉛筆的線條融為一體。
在右端石像這些很明亮的部分稍微塗上一些白色，
處理成一種更加滑順的感覺。

|Step5 疊上色鉛筆（黑色），拿筆刀進行刮除～完成

17

整體似乎對比有些不足，因此再次疊上**黑色**強調陰影。

將黑色疊在陰影上提高對比

Before

After

用筆刀進行刮除呈現水花

18

最後用筆刀呈現水花。運用刀頭細細地刮除。最後對各部位進行微調整，作畫完成。

■作者介紹

林 亮太（Hayashi Ryota）

出生於 1961 年 11月 1 日。早稻田大學　第一文學部　美術史專修畢業。
自 1995 年起作為一名平面設計師／插畫家，以音樂業界、學校教育相關領域為中心展開活動。2009 年起開始展開運用色鉛筆的創作活動。也參加諸多聯展。
2014 年 1 月成為首位刊登於美國色鉛筆專業雜誌「Colored Pencil Magazine」其精選藝術家行列之日本人。
在進行創作活動的同時，也於東京都內、近郊的文化中心等地方開辦色鉛筆教室。
著作有『林亮太的世界‧技法與作品　超級寫實色鉛筆』『林亮太的世界‧技法與作品 超級寫實色鉛筆 2　～更加精緻且戲劇化的表現～』（以上 MAGAZINELNAD 出版）
及『林亮太超寫實色鉛筆入門』（Maar-sha 出版）。

網站：http://www.ryota-hayashi.com

■工作人員

編輯、設計、DTP：atelier jam（http://www.a-jam.com）
攝影：山本 高取
編輯協助：久松 綠　角丸 圓
企劃：森本 征四郎（Earth-Media）
編輯統整：谷村 康弘（Hobby Japan）

■協助

株式會社 WESTEK　（http://www.westek.co.jp）
株式會社 muse　（http://www.muse-paper.co.jp）
Maruman 滿樂文株式會社　（http://www.e-maruman.co.jp）

林亮太的色鉛筆描繪技法
從戶外寫生到描繪出一幅寫實風景畫

作　　者／林亮太
翻　　譯／林廷健
發 行 人／陳偉祥
發　　行／北星圖書事業股份有限公司
地　　址／234 新北市永和區中正路 458 號 B1
電　　話／886-2-29229000
傳　　真／886-2-29229041
網　　址／www.nsbooks.com.tw
E－MAIL／nsbook@nsbooks.com.tw
劃撥帳戶／北星文化事業有限公司
劃撥帳號／50042987
製版印刷／皇甫彩藝印刷股份有限公司
出 版 日／2020 年 3 月
I S B N／978-957-9559-29-4
定　　價／450 元

如有缺頁或裝訂錯誤，請寄回更換。

國家圖書館出版品預行編目(CIP)資料

林亮太的色鉛筆描繪技法：從戶外寫生到描繪出一幅寫實
風景畫 / 林亮太作；林廷健翻譯. -- 新北市：北星圖書，
2020.03
　面；　公分
譯自：林亮太の色鉛筆で描く
　ISBN 978-957-9559-29-4(平裝)

1.鉛筆畫 2.繪畫技法

948.2　　　　　　　　　　　　　　　108020136